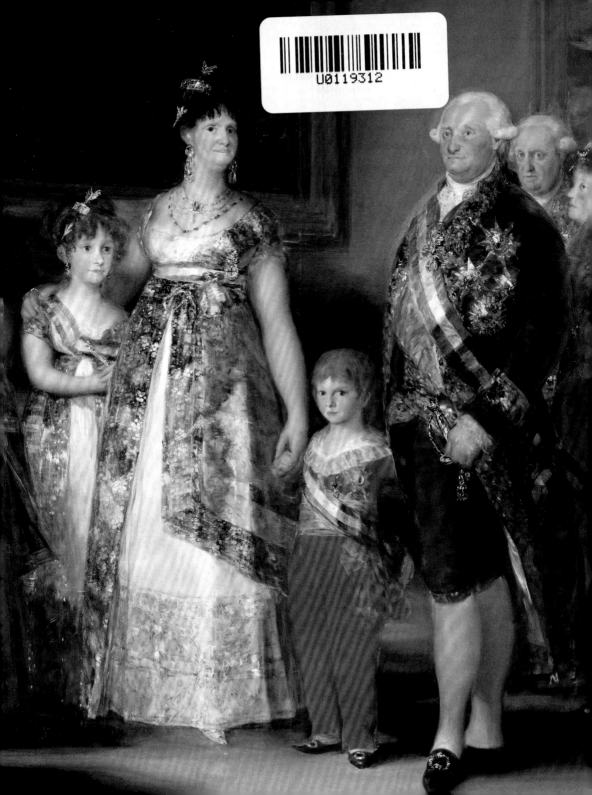

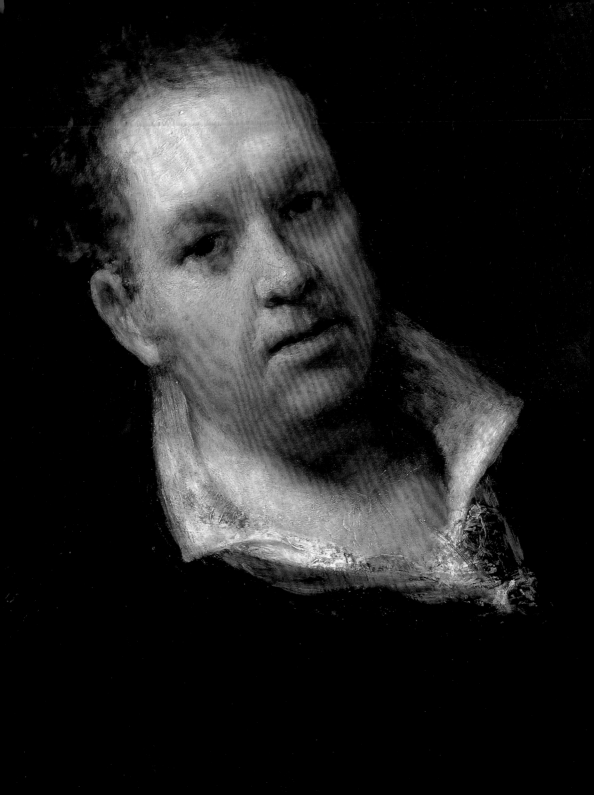

天才藝術家

GOYA
哥 雅

閣林國際圖書

《自畫像》細部（請見第2頁）
1815年
西班牙，馬德里，聖費爾南多皇家藝術學院

天才藝術家——
哥雅

出 版 社：閣林國際圖書有限公司

發 行 人：楊培中

作　　者：PAOLA RAPELLI

翻　　譯：蘇依莉

審　　訂：黎茂全

統　　籌：林欣穎

企劃編輯：藍怡雯、黃韻光

特約編輯：陳程政

特約美術編輯：羅雲高

封面設計：林欣穎、林慧芳

地　　址：新北市235中和區建一路137號6樓

電　　話：（02）8221-9888

傳　　真：（02）8221-7188

閣林讀樂網：www.greenland-book.com

E-mail：green.land@msa.hinet.net

劃撥帳號：19332291

登 記 證：行政院新聞局局版台業字第6192號

出版日期：2013年7月初版

定　　價：450元

ISBN：978-986-292-150-0

國家圖書館出版品預行編目

天才藝術家：哥雅 / Paola Rapelli作；
蘇依莉翻譯.
-- 初版. -- 新北市：閣林國際圖書, 2013.06
面；　　公分
譯自：I geni dell' arte：GOYA

ISBN 978-986-292-150-0(平裝)

1.哥雅(Goya, Francisco, 1746-1828)
2.畫家　3.西班牙

940.99461　　　　　　　　　102008221

目錄 | Contents

6 前言

9 生平

31 作品

137 藝術家與凡人

138 貼近哥雅

150 評論文選集

154 藏品地點

156 歷史年表

158 參考書目

159 圖片授權

前言 | Introduction

　　上天的巧妙安排，有時令人不可思議。哥雅住在西班牙馬德里的一棟房子長達25年，而這棟房子的所在地點似乎道盡了藝術家一生多舛的命運——覺醒街，它彷彿是一條暗示著理想破滅的街道。一位帶有悲劇色彩和不安靈魂的藝術天才，很難再找到一處與他如此相稱的住所。

　　哥雅的一生籠罩著一連串的戲劇性事件，這些事件同時改變了十八、十九世紀歐洲歷史的演進。就像個人生活裡的不幸遭遇（譬如導致永久性失聰的殘疾），這些動盪也反映在他漫長職業生涯的藝術創作上。哥雅是超越自己時代的藝術家，他的畫風多變且舉世聞名，具有少數其他畫家所能達到的國際水準。在他的肖像畫中，他試圖描繪人物的個性和靈魂，並非只是表現外在的樣貌。

　　年輕時的哥雅，即展露出比實際年齡更成熟的思維，清晰明確地闡釋自己的觀點，快速學會創作技藝和表現形式，因此能將心理層面的不同特質，凝聚到筆下精細描繪的神情或姿態中。這項能力也是促使他進一步探索，如何將現實變成幻想，從傳統手法成功尋求自我突破的開端。他的繪畫受到許多藝術家的影響，比如提香、委拉斯奎茲、魯本斯、林布蘭特、提耶波羅及蒙斯等人。不過，他很快地就創造出自己獨特的藝術語彙。

　　在擔任宮廷畫家時期，他所描繪的對象包括西班牙王室成員和他們的隨扈、貴族成員和軍事將領。在這些正式的肖像中，人物往往看起來好像是穿著戲服的演員，有時像喜劇般滑稽、有時像悲劇般傷痛。住在馬德里的那些年，他與迷人

的阿爾巴公爵夫人成為親密好友，她經常會告訴他一些小道傳聞和政治陰謀。正因如此，他漸漸領悟到權力和地位的腐化、王室宮殿的欺騙和虛偽。

面對戰爭的爆發、拿破崙軍隊的入侵以及遭受鎮壓的反抗人民，哥雅表面上雖然保持政治中立，但心中自有一份堅定的態度，反對以任何看似正當理由所造成的暴力和血腥。他對周遭正在發生的事件感到無比震驚和痛心，於是躲進自己的想像世界，進而創造出一些神祕和恐怖的人物及影像。雖然仍舊帶有當時的浪漫主義色彩，不過卻缺少了救贖和詩意的氛圍。這種極具個人風格、充斥妖魔鬼怪的圖像，尤其以一系列的壁畫創作最為精彩。這一系列的壁畫被稱之為「黑色繪畫」，這些駭人而怪誕的具形圖像，例如版畫《理性沉睡，心魔生焉》中刻畫的情景，《戰爭的災難》系列中支解的軀體，不禁讓人以為哥雅是個陰暗、病態、患有妄想症的怪物。但是，事實正好相反。在現實生活裡，他不僅熱愛生命，而且對許多事情充滿熱情，包括女人、鬥牛、狩獵，當然還有他的家人。

在他一生的繪畫生涯中，哥雅運用許多不同的媒材，創作了為數眾多的藝術作品，包括油畫、溼壁畫、素描、蝕刻畫、蝕版畫與石版印刷版畫。所有作品都呈現出生命的對抗形式：希望與絕望、光明與黑暗、情愛與仇恨、天堂與地獄；而這些也正是他在自己的人生中奮力搏鬥的兩極對立。哥雅透過藝術，確實完成了輝煌壯麗而令人難忘的描繪與詮釋。

斯特法諾・祖菲
Stefano Zuffi

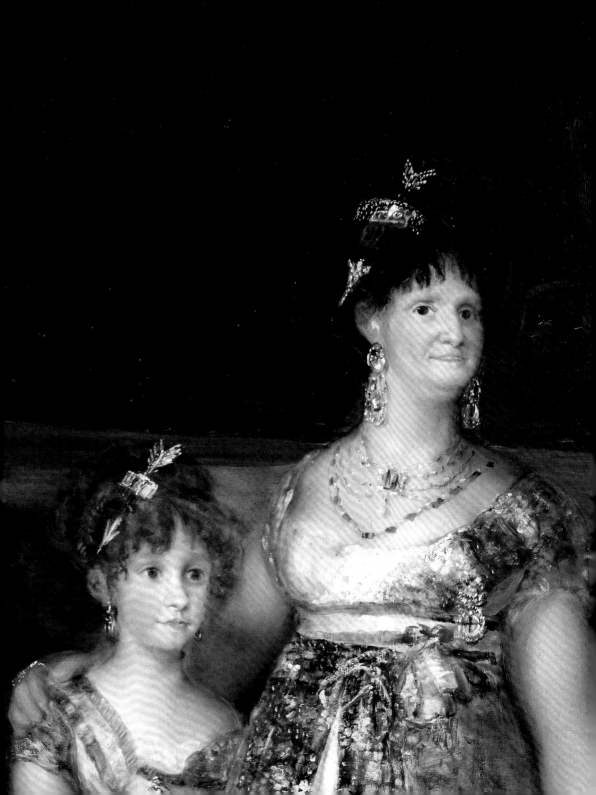

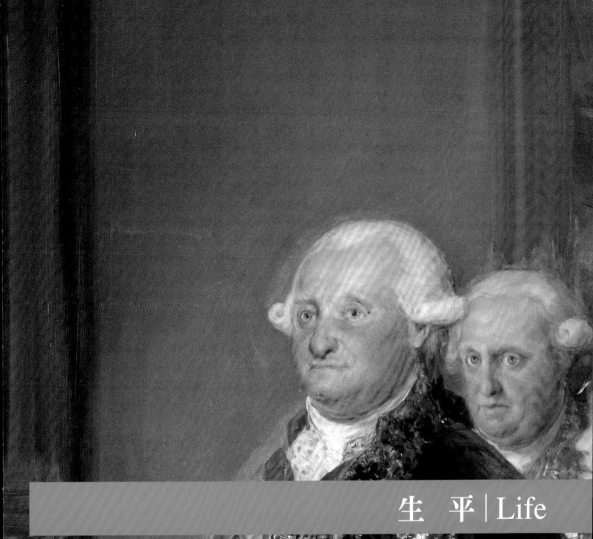

生 平 | Life

從謙恭卑微到歷史名人

法蘭西斯科・德・哥雅・盧西恩特斯，1746年3月30日出生於豐德托多斯，這是位在西班牙東北部阿拉貢自治區薩拉戈薩附近的一座小村莊。雖然哥雅注定要成為藝術史上最偉大的畫家之一，但是他的出身卻相當卑微。他是薩拉戈薩的鍍金師傅何塞・貝尼托・德・哥雅・法蘭克，與來自當地下層貴族的葛拉西亞・德・盧西恩特西・薩爾瓦多的兒子；哥雅在家中六個孩子裡排行老四。在舉家搬回薩拉戈薩之前，有關他的早期生活所知甚少。在薩拉戈薩，就讀皮亞斯教會學校期間，他開始對藝術產生興趣。在學校裡，他結識畢生的摯友馬丁・薩巴特。十四歲時，哥雅跟隨曾在那不勒斯接受訓練的當地藝術家何塞・盧贊・馬蒂尼茲習畫，馬蒂尼茲教授他素描、複製版畫及油彩創作等技藝。

接受挑戰與前往義大利

由於在鄉間成長，加上父親職業的待遇並非特別優渥，哥雅其實很難找到輕鬆進入藝術圈的途徑。不過，他帶著滿滿的決心和自信，克服了家境貧寒的不利條件。當第一次試圖爭取馬德里聖費爾南多皇家藝術學院的獎學金失敗時，這樣的性格也正好激勵他繼續努力。1766年的最後一次嘗試未果後，鮮少有人知道他接下來四年的生活景況。部分史學家認為，那段時間他可能待在著名的西班牙宮廷畫師弗朗西哥・巴耶烏的畫室。哥雅應該早已認識巴耶烏，雖然巴耶烏比哥雅年長12歲，但他們都是馬蒂尼茲同一時期的學徒。

巴耶烏對哥雅的深遠影響，不僅僅在職業的發展上，同時也關係到個人的私生活。舉例來說，哥雅於1773年娶了巴耶烏的妹妹荷賽法為妻。1769年底，哥雅前往義大利旅行。有些學者認為畫家安東・拉斐爾・蒙斯可能陪同他造訪羅馬，因為兩人皆曾與喬瓦尼・巴蒂斯塔・提耶波羅一起在馬德里為宮廷繪製同一系列的裝飾壁畫。

1770年的大部分時間，哥雅似乎都待在羅馬，主要從事神話題材的繪畫創作，其中包括《漢尼拔率軍翻越阿爾卑斯山》（1771年），此畫也是哥雅提交給帕爾瑪美術學院

▶ 《漫步安達盧西亞》，1777年，馬德里，普拉多博物館

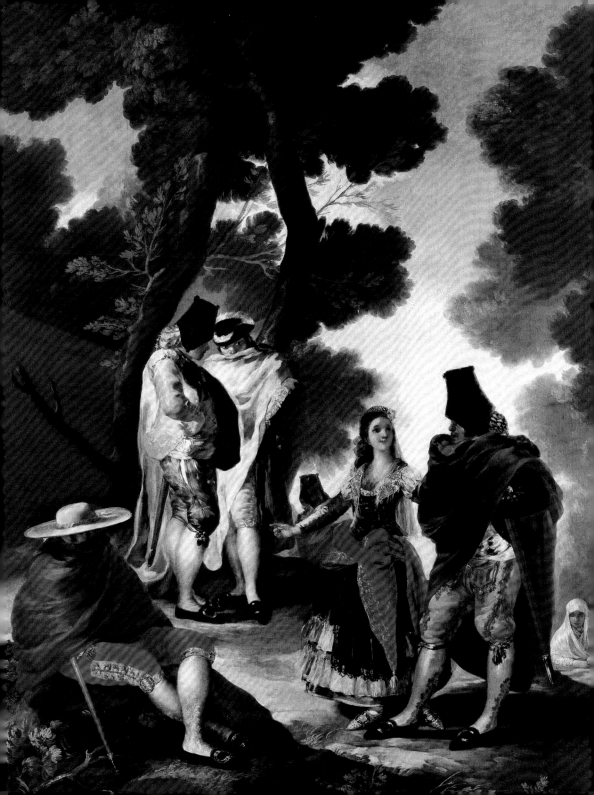

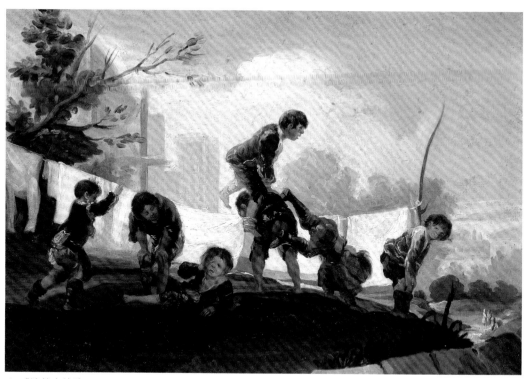

▲ 《嬉戲中的孩童》，約1780年，瓦倫西亞，瓦倫西亞美術館

所主辦繪畫競賽的參賽作品。原畫已經遺失，但草圖最近才被發現。雖然沒能奪冠，不過這幅作品仍獲得正式的表揚。參加比賽時，哥雅宣稱自己是巴耶烏的學生。這個作法顯然是充滿雄心的一步險棋，因為他捨棄了自己真正的導師，急欲藉此和聲名卓著的妻舅攀上關係。巴耶烏當時已是備受王室喜愛的藝術家，他結合蒙斯的新古典主義與提耶波羅的抒情風格，進而發展出個人的表現形式。

早期委託的宗教畫

1771年底，哥雅回到薩拉戈薩，並在當地接到自立門戶後的第一個委託創作，內容是為比拉爾聖母大教堂繪製小唱詩席上方的拱頂壁畫。為此，他設計了許多不同的草圖，最終的作品則是1772年1月提交的版本。這件6×15公尺（將近20×50英尺）的大型溼壁畫於6月完成，稱為《以主之名的禮讚》。

此畫描繪了無數的天使——讓人聯想到置身於提耶波羅畫風的密布雲層上——崇敬地凝視一個以希伯來文題寫著神之名的發光三角形。

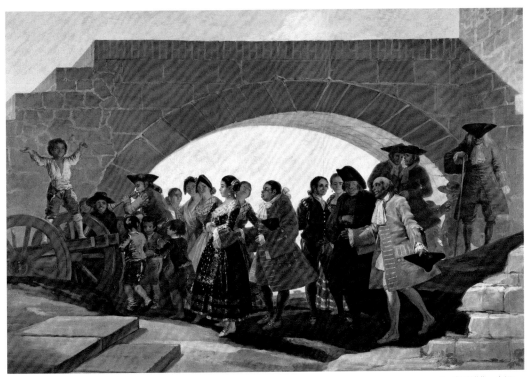

▲《婚禮》（細部），1791-1792年，馬德里，普拉多博物館

畫中的粗大筆觸，顯然是仿效著名畫家科拉多·吉安昆托的表現手法。吉安昆托曾在那不勒斯受過藝術陶冶，並於1753至1762年間在西班牙宮廷服務。這幅溼壁畫獲得多方讚賞，並為哥雅贏得其他重要的宗教作品委託，包括《基督受洗》（1775－1780年），此作現為馬德里奧爾加斯伯爵的私人收藏之一。此時，哥雅成為首都最受歡迎的畫家之一。

1770年提耶波羅去世後，巴耶烏在宮廷的地位更加穩固；同一時間，包含王室住所和教堂建築在內的許多工程正在進行。哥雅因為娶了荷賽法為妻，此刻幾乎成為公眾及官方認可的保證，這也一圓他多年來汲汲營營的夢想。儘管有些傳記作者認為，比較成熟和嚴謹的巴耶烏，似乎不大可能容忍哥雅作飲狂歡和追逐女色的行徑，但無可否認的是，哥雅現在正堅定地朝著通往成功的道路邁進。

皇家織錦廠畫圖樣

這段時期密集進行的工程還有，薩拉戈薩附近的歐拉第卡爾特修道

▲《喔！他打破大
水罐》，1799年，
摘自《隨想集》

管。從1775到1792年間，哥雅繪製了超過60幅的掛毯底圖，按照內容分門別類，全都預定作為裝飾王室宮殿之用。雖然這個由法蘭德斯編織家雅各．范德爾戈登創設於1720年的織錦廠，已是歐洲最負盛名的其中一家，然而哥雅卻不甚滿意這裡的專業技術。儘管廠裡擁有最出色的手藝，他仍老大不高興地抱怨，自己的作品應該雇用最優秀的織工來編製。

就表現風格（哥雅用了許多鮮明的色彩，確實為織錦師傅帶來極大挑戰）與選用題材這兩方面而言，畫家繪製的設計草圖不僅耀眼動人，而且獨具創意：無論是貴族世家或者平民百姓的消遣娛樂，都細膩地描繪出當時西班牙典型的生活情景。同樣地，哥雅的此類作品似乎明顯受到迪耶哥．委拉斯奎茲的影響；隨後的幾年裡，他還仿照這位西班牙巴洛克時期的大師畫作，創作了一系列的版畫。

馬德里皇家藝術學院成員

至此，哥雅更急於尋求進一步的發展。雖然享有巴耶烏給他的支持與保護，但是到了此時，自信滿滿和雄心勃勃的哥雅，覺得受到巴耶烏這位資深且保守的藝術家所束縛。在此之際，傳來蒙斯在羅馬去世的消息，馬德里聖費爾南多皇家藝術學院因而空出一個職缺，於是哥雅乃毛遂自薦。當他提交的畫作

院的禮拜堂裝飾，當中包括一組獻給聖母和耶穌的11幅油畫，藝術家在用色上越來越柔和，並施以單色繪法。雖然無法確知哥雅此時究竟住在何地，但可以肯定的是，1774年蒙斯請他到馬德里，與其他年輕藝術家一同設計掛毯圖樣，之後再交由位於聖芭芭拉的皇家織錦廠進行編織。

蒙斯和巴耶烏都是製作廠的主

《十字架上的耶穌》（1780年）獲得學院院士的全體認可後，哥雅最終順利跨入西班牙的藝術圈，並且受到國王的青睞，他覺得此刻已經取得過去以來引領期盼的成功。

然而不久後，他卻遭遇了一次沉重的羞辱：回到薩拉戈薩繪製比拉爾聖母大教堂的溼壁畫新作《殉難的聖母》（1780－1781年）時，他被要求提交草圖讓巴耶烏「修正」。他寫了一封信給摯友薩巴特，並表達這件事令他感到十分難過。不過，當他收到王室的邀請前往馬德里，為新落成的聖方濟各皇家大教堂內七座大型祭壇的其中一件繪製裝飾畫時，很快就恢復自己的尊嚴和驕傲。此外，這項任務也邀集了當時其他著名的藝術家，包括他的妻舅巴耶烏。

遠近馳名的肖像畫家

現在，哥雅已經擁有一個大家庭，他的妻子荷賽法為他生下五個孩子。他們的么兒於1784年出世，名叫哈維爾，也是家中唯一活得比父親久的孩子。哥雅既已成為知名的優秀藝術家，如今收到的肖像訂單讓他應接不暇，其中畫過最具聲望的主角有：國務大臣佛羅里達布蘭卡伯爵、波旁王朝的唐·路易斯親王（亦即西班牙國王查理三世的弟弟）。光是1783年的夏天，哥雅便為親王繪製超過16幅的肖像。1784年底，他為聖方濟各皇

▲《破曉時，我們將離去》，1799年，摘自《隨想集》

家大教堂完成一幅祭壇裝飾，作品名為《西耶納的聖伯爾納定》。在這幅畫中，這位聖徒高飛越過雙膝跪地的阿拉貢國王阿方索五世。就構圖、色彩及表現而言，此幅畫作充分展現了藝術家已然確立的自我風格。哥雅發展出兩種風格：一種是「官方／正式」的風格；另一種則是比較私人的形式。此外，在溼壁畫、油畫及蝕刻版畫等不同類型的創作上，他的技法也達到揮灑自

▶ 《金瓊伯爵夫
人》，1800年，
馬德里，普拉多
博物館

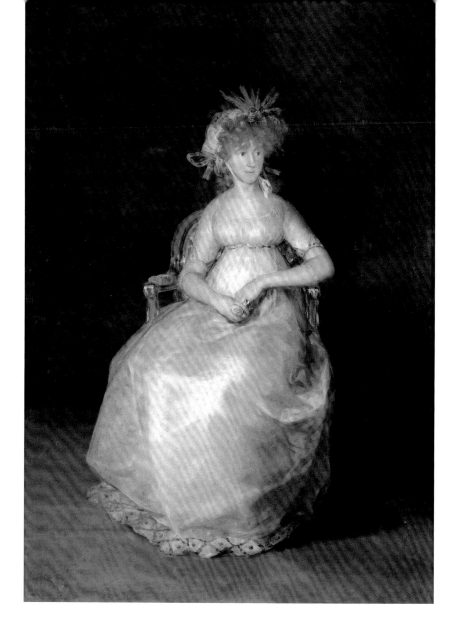

如、駕輕就熟的境界。

1785年，哥雅獲派擔任馬德里聖費爾南多皇家藝術學院繪畫部的副部長一職，他的高超技藝和專家身分如同受到正式的表彰。儘管此時哥雅的身體開始出現後來將讓他飽受折磨的疾病徵兆，然而他依舊努力不懈地工作。1786年，哥雅與他另一位妻舅拉蒙·巴耶烏，一同被任命為國王的御用畫師。

另外，他仍然繼續替織錦廠設計底圖（包括專為埃爾帕多皇宮裡兒童臥房所設計的系列作品），同時他也繪製許多宗教題材的畫作。由於自己的其中四個小孩不幸早夭，哥雅對孩子們懷有一份特殊的情感。無論輕鬆地嬉戲玩耍或者正式地擺好姿勢，他筆下描繪的孩童總是柔弱可愛。在此期間，一個截然不同的主題開始引起他的興趣，並且對他往後的作品具有十分重要的意義。這個充滿幻想的題材，畫中繪有看似怪異的生物；1788年在瓦倫西亞大教堂創作的《聖法蘭西斯科·博爾哈》，畫面的背景上即可見到一些這類的怪物。

最後底圖：革新的號角

1789年1月17日舉行加冕典禮後，王室夫婦便委託哥雅為他們繪製肖像。除了這項重要任務之外，哥雅也繼續進行其他的委託工作，以及自己的一些私人計劃。他的心思再

度回到素描上，尤其特別喜愛鬥牛題材。他對於表現這個受歡迎活動的激情氛圍，和描繪僅有一名主角的戲劇舞台十分著迷。1792年，他為皇家織錦廠設計最後一系列的掛毯底圖，應王室的要求繪製充滿歡愉和農村田園的場景，其中包括：《稻草人》、《婚禮》及《踩高蹺》，所有作品現在都收藏於馬德里普拉多博物館。

此時，哥雅心裡覺得設計底圖似乎有損自己身為國王御用畫師的尊嚴，但又害怕失去王室恩寵，因此不得不完成這些工作。查理三世的死亡，意謂著一個時代的結束，宮廷開始吹起一股改革風。新繼位的國王和王后並不關心多數百姓惡劣的居住環境，一般平民只被看得比娛樂消遣稍微重要一些。然而，哥雅本人卻變得越來越有社會責任及政治意識，並且認為自己應該更加積極呈現歷史的真實樣貌。不過，除了職業工作之外，現在他同時必須面對私人生活的另一個挑戰：12月時，哥雅在加的斯停留期間，不幸感染惡疾，於是徵求國王的允許後繼續留在當地養病。這次的惡疾造成哥雅嚴重的永久性失聰。

疾病、康復與重生

據說哥雅染上的疾病是梅毒，不過這項傳言並未獲得證實。他無法工作，直到1793年的夏天，（文件記錄）他出席了學院的一次會議。

然而，根據皇家織錦廠同時間所記載的資料，指稱他當時完全無法作畫；或許這是哥雅故意耍弄的一個借力使力的伎倆，藉以規避另一系列、永無止盡的底圖設計工作。1794年1月，他贈給朋友唐·伊里亞特一組11件小幅的「櫥櫃畫作」，繪於鍍錫製品上，內容描繪「國民娛樂」。連同一封親筆書寫的長信送給伊里亞特，哥雅在信中解釋，這些作品是他第一次擺脫顧客和傳統禮教的束縛，自由地表達腦中各種稀奇古怪的想像。他形容自己的創作旅程，已進到一種私密藝術的境地，其中的暴力和悲劇展現了強大的隱喻能量。

哥雅的身體狀況逐漸好轉。1795年，由於他的妻舅巴耶烏去世，他被任命為馬德里皇家藝術學院繪畫部部長。他結識了阿爾巴公爵及公爵夫人，後來還為他們畫了兩幅十分出色的肖像（現在皆收藏於馬德里普拉多博物館）。公爵畫像描繪的是男主人正在房間研究音樂家約瑟夫·海頓的樂譜；而公爵夫人的畫像則呈現了她在室外的情景，哥雅巧妙地將自己名字簽在她腳邊地面上。儘管哥雅在公爵去世後，陪伴公爵夫人暫住在她位於桑路卡安達盧西亞的別墅，並繪製一些她身處私人閨中的場景，而這些畫作也引起關於兩人親密關係的揣測，不過並沒有實際的證據顯示他們是一對戀人。縱使如此，藝術家顯然迷戀著這位成熟而嫵媚的女人。

穹頂畫作，盡情揮灑

大病初癒後，哥雅展開了生命的新篇章。他開始恣意地表露自己的興趣和關注的事物，這也使得後來創作的幾十件新作與康復前的作品大異其趣。1798年，他在阿拉梅達行宮為奧蘇納公爵夫人的書房繪製第一個系列的巫術畫。巫術和魔法是當時盛行的題材，這些畫作的氛圍與《隨想集》系列密切相關，後者是哥雅在1797至1799年間所創作的著名蝕刻版畫。回到馬德里後，哥雅開始為身旁一些知識圈和崇尚自由主義的朋友繪製肖像，當中傑出的人物包括：加斯帕·梅爾喬·霍維利亞諾斯、法蘭西斯科·卡貝魯斯、法蘭西斯科·薩維德拉、胡安·梅倫德茲·瓦爾德斯與貝爾納多·伊里亞特。由於發自內心地描繪，使得這些肖像比起他早期所畫人像，富有更多心理透視的深度。

不過在此期間，由於哥雅身上背負了龐大債務，於是欣然接受由霍維利亞諾斯所引薦的委託，前去為佛羅里達的聖安東尼皇家禮拜堂繪製穹頂畫。這是一項艱鉅的重大任務，卻也讓哥雅能夠前所未有地自由發揮，最後呈現出令人驚嘆的創作。這件溼壁畫所描繪的場景，是一個關於聖安東尼的奇蹟：聖安東尼在路途中經過故鄉里斯本，有名男子被謀殺，該名男子的父親遭

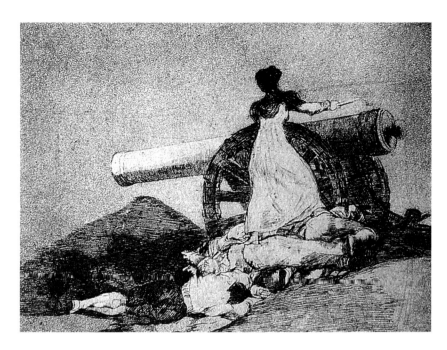

▶ 《多麼勇敢啊！》，1810-1820年，摘自《戰爭的災難》

受不公正的指控，被認為是犯案兇手；聖安東尼為了證明這位父親的清白，因此讓被殺害的男子死而復生。陪同的天使盤踞在弧形天頂和三角穹窿，將榮耀回歸上帝。整個畫面展示的生動效果，彷彿電影中的某個場景。這件傑作似乎與哥雅十分相稱，因此當哥雅在法國去世，遺體被運回西班牙後，這裡便成為他的長眠之地。

公眾肖像畫與私人諷刺畫

哥雅是最早擁有兩種不同創作風格，且將兩種風格巧妙並呈的偉大藝術家之一。第一種是他的「官方」語言，主要為了符合宮廷畫家的身分，畫中場景充滿華麗的盛典和儀式；第二種是他的私人藝術，藉以表達自己的看法、熱情和執著，作品瀰漫著尖酸的諷刺意味。不過，哥雅後來也將更多的私人藝術融入到他的官方語言，利用微妙的表情和手勢，傳達最細膩的冷嘲熱諷。這些隱含的訊息對知道如何詮釋它們的人而言，其實不難瞭解箇中道理。哥雅意識到自己背負了呈現歷史的責任。在構思偉大傑作《查理四世一家》時，他研究過去的大師，並再次從中汲取靈感。這幅畫作的構圖，表面上看起來依舊傳統，但是其中所涉及的唯實論和私密性，卻讓它不再那麼循規蹈矩，甚至被認為是一幅超越當代的作品。

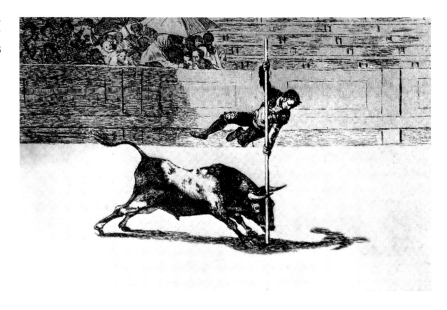

▶《薩拉戈薩鬥牛場上，勇敢的馬丁科》，1815-1816年，摘自《鬥牛》

此外，哥雅也將反諷的寓意隱藏在王室騎馬的系列肖像中，這個系列的畫作現今收藏於馬德里普拉多博物館。1800年的7到9月間，他畫了當時最有權勢和影響力的要人：總理曼威‧戈多伊。一般說來，戈多伊不是一名受人愛戴的高官，不過卻被視為王后的情人。國王沉溺於打獵這項娛樂的同時，真正的權力其實由王后所把持，因此與王后在一起，自然也等於握有權力。基於某種原因，這似乎是哥雅最後一次接到來自王室的委託；或許，哥雅的諷刺手法並非自己認為的那麼的不露痕跡。

失寵：風格與心境的轉變

哥雅失去了王室的寵愛，不過這件事他從未得到滿意的解釋。哥雅在擔任首席宮廷畫師期間，各方面都受到高度敬重，1800年可說是他權力的顛峰；然而，失去了這個頭銜後，他有好一陣子都沒有接到任何委託。他開始把精力轉向私人的工作上，畫了許多中產階級的肖像，因而逐步發展出一種平易近人的風格，此一風格對其後的十九世紀肖像畫家具有很大的影響。人們開始擺出可以表現自我個性的姿勢，不再拘泥於一板一眼的形象。哥雅的許多畫作純粹只是為了娛樂自己。另外，他也繪製很多袖珍型的小畫像，包括一系列使用蛋彩畫在銅上的作品，當作送給親家戈伊凱切亞家族的禮物（戈伊凱切亞的女兒古梅辛達嫁給哥雅的兒子哈維爾）。這段時間，哥雅還就社會現況創作了相當豐富的作品。在這些

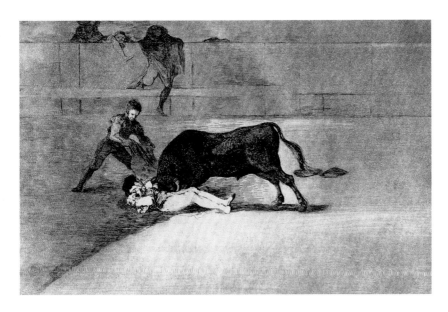

作品中，他也透露出自己的苦惱，特別是對自己故鄉的情景、西班牙人民的生活，以及日漸腐敗的當權者。與此同時，哥雅的聽力正逐漸喪失。對他來說，創作似乎也是發洩情緒的一個出口。

藝術家的眼，愛國者的心

儘管哥雅對西班牙及同胞的命運感到憤慨，他仍舊專業地保持著一顆冷靜的頭腦，並繼續接受來自四面八方的委託。1807年12月，在不得民心的總理曼威‧戈多伊的默許下，西班牙遭到法國拿破崙軍隊的入侵，他們的藉口是為了保護西班牙抵禦英國侵略的威脅。但到了1808年春天，法國軍隊進入馬德里時，卻強行控制整座城市。面對混亂的局勢與民眾的暴動，西班牙國王查理四世選擇逃走，把王位讓給鍾愛的兒子費迪南德。費迪南德七世僅僅掌權一個月，隨後便遭到拿破崙的兄長約瑟夫篡位。1809年，哥雅畫了《馬德里城的寓言》（現藏於馬德里市立博物館）。出人意料的是，這幅作品的構圖十分傳統，哥雅刻意選擇這種風格和表現形式來暗諷虛偽的政權。與他真心誠意所繪的畫像，例如他的孫子馬里亞諾（現為馬德里阿布奎基公爵的私人收藏）和安東妮亞‧札拉特的肖像相較，不僅對比鮮明而且反差極大。

當時，西班牙人民和法國占領軍之間的游擊戰，激鬥衝突不斷。至此，哥雅也已完成了一生的志願，曾經受到最高權力的王室青睞。不

過，如今他找到了疏遠宮廷的勇氣。他開始了第二個系列的偉大創作《戰爭的災難》，總計超過80幅版畫。這個系列的作品，清楚地表明他對野蠻衝突的憎惡，內心不僅相信自由主義，且對當權者與教會產生強烈的反感，因為他們縱容暴行，並對人民絕望的呼喊視而不見、充耳不聞。這一系列的最後一幅雕刻版畫，是在戰爭結束後才完成，畫作以寓意的形式來展示人類行為最糟的一面。

不過，這段時期哥雅也創作了一些比較正面積極的人性描繪，例如：《爬油竿》（私人收藏）和《熱氣球》（法國阿讓藝術博物館）。哥雅所畫的威靈頓公爵肖像（英國倫敦國家藝廊）大概也是在此時完成：1812到1813年間，英軍協助西班牙從法國占領軍隊的武裝暴力下，重獲自由。哥雅對這幅公爵肖像進行過多次的修改。由於威靈頓公爵在西班牙的勝利，讓他接連不斷地收到新的勳章，因此哥雅必須持續地把這些新的勳章都加進肖像裡。

西班牙王權的復辟

1814年，流亡的西班牙國王費迪南德七世返回馬德里，並且重登王位。已經筋疲力盡的老百姓渴望奇蹟出現，然而他們所有的期待最後卻落了空，因為這位年輕的國王，竟是一名殘酷的獨裁者。在他主導

下所恢復的宗教法庭，對自由主義者來說，是一個非常大的威脅，而且國王對待一般百姓的態度依舊十分惡劣，人民的夢魘到現在似乎還是無法揮除。儘管哥雅對費迪南德極為反感，他仍繼續擔任他的首席宮廷畫師，並為這名年輕國王畫了一些肖像。費迪南德的這些肖像都是哥雅用「官方」形式來完成。至於比較私密、富有表現的風格，則被藝術家保留在其他的畫像，譬如何塞・雷沃列多・梅爾齊・帕拉福克斯的肖像（他是解放西班牙的戰爭中，表現傑出的一位英勇將軍）。

結交新伴侶，激情的鬥牛

對哥雅而言，1815年又是另一個艱難的時期。宮廷顯然更加喜愛文森特・洛佩茲那種比較愉悅、在意表象的浮華風格。無疑地，哥雅開始有種被宮廷冷落的感覺。同年，哥雅繪製了一幅自畫像，藉以透露他的失望與疲倦。他仍然收到宮廷支付給他的工資；至於先前被指替法國工作的控告也正式獲得撤銷，不過這項指控，卻讓哥雅自此對外總是保持中立的政治立場。1812年，哥雅的妻子荷賽法去世；之後，他又結交了一位名叫萊奧卡蒂亞・佐里拉的新伴侶。

1816年，哥雅出版了他的《鬥牛》，這個系列的作品共有30幅以上的蝕刻畫，內容描繪「鬥牛」這

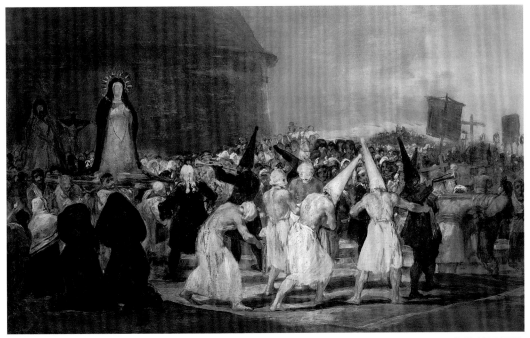

項西班牙國民運動。哥雅對此一題材深深著迷，不僅僅是因為這讓他想起年輕時光，同時激起他內心的一股民族優越感。從起源到近代，這個系列作品記錄了鬥牛的歷史演進。關於鬥牛的起源，究竟是來自基督教還是穆斯林，在當時曾引起廣泛的辯論，因此這個主題的創作相當盛行，而且十分貼近當下的社會議題。姑且不論它的由來為何，鬥牛活動所展現出的戲劇張力、危險刺激和激情氛圍，莫不緊緊抓住西班牙人的心。1760年，義大利畫家卡納萊托便曾畫過一幅名為《鬥牛》的畫作，內容描繪在威尼斯聖馬克廣場上的鬥牛活動；當時如此壯觀的活動，只在重要的知名人士到訪時才有機會舉辦。

聾人之家與黑色繪畫

隨著健康狀況日漸惡化，哥雅此時正邁入人生的最後階段。前往安達盧西亞執行並完成他接到的一項委託後，1819年他買下位在馬德里郊區，被稱為「聾人之家」的鄉間房子（這個名字是前屋主所取的，並非由哥雅自己命名）。退休後，哥雅便與萊奧卡蒂亞住在那裡。這間簡樸的屋舍，便是以哥雅所創作的「黑色繪畫」來裝飾，因而聞名。

哥雅棘手的健康問題，從他為最愛護他的醫師歐金尼奧‧賈西亞‧阿利雅塔所繪的架上畫作，就能看出端倪。在畫中，醫師正幫病重的藝術家餵藥。哥雅的健康情況曾經一度好轉，他的病痛獲得短暫緩解，與1820年恢復「憲法」恰好同時發生；相較於西班牙境內之前的風風雨雨，這段期間的西班牙顯得格外平靜和安定。同年4月8日，哥雅最後一次出現在皇家藝術學院宣誓效忠「憲法」。之後，他把所有的精力都投入在裝飾自己住所的兩個房間，並以油彩直接作畫於灰泥粉飾的牆面上。這些畫作傳達了哥雅心中對黑暗與暴力的幻想，被稱之為「黑色繪畫」。這一系列的畫作中，有些是哥雅所有創作裡最晦澀難解的作品。

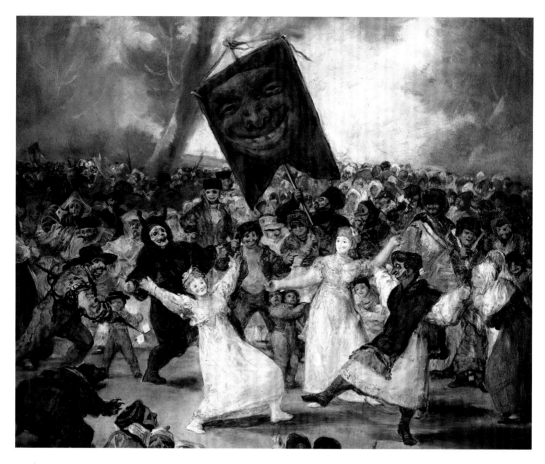

1819年，哥雅受到教會委託，為聖安東皮亞斯教會學校的教堂創作《聖約瑟夫‧卡拉桑斯最後的聖餐》，而這個教會也是很多年前哥雅曾就讀過的學校。哥雅只花了三個月的時間創作，並在8月27日聖徒紀念日當天完成。結束這件祭壇裝飾畫的工程後，哥雅退還了大部分已收到的畫款，同時贈予一幅小的禱告畫《在花園裡苦惱》，當作送給神父們的禮物。此外，雖然哥雅對《鬥牛》不佳的銷售成績感到有些失望，他仍舊繼續創作蝕刻版畫。

飯廳和客廳的黑色繪畫

直到今天，這些著名的「黑色繪畫」仍隱含著作品本身強烈的神祕感。在房子的飯廳及客廳，共有14幅哥雅直接繪於牆面的作品。雖然這些畫作可能在整修時經過重新排列，但幾乎沒有任何資料遺留下來，可供世人解讀其中的含義。畫家顯然刻意透過作品，企圖營造一種讓觀者看了會感覺既邪惡又可怕的視覺效果。在一樓的飯廳，哥雅畫有：《萊奧卡蒂亞》、《兩位老人》、《巫魔會》、《聖伊西多雷的朝聖之旅》、《噬子的農神》、《女巫安息日》和《朱蒂絲與赫諾芬尼》。在樓上的客廳，畫作包括：《命運女神們》、《惡魔阿絲莫迪亞》、《棍棒的決鬥》、《身陷流沙中的狗》、《宗教法庭的遊行》、《男人們在閱讀》和《女人們在笑》。

黑色繪畫的複雜圖像以死亡為中心，並繪有一系列如噩夢般的場景，而畫中的題材涵蓋了通俗、宗教、神話與幻想的寓意。哥雅去世後，在他的房子裡曾發現了一些文件資料，當中哥雅曾提到自己的諷刺版畫《隨想集》，但沒有對他的「黑色繪畫」留下任何諸如此類的資料。哥雅的《噬子的農神》已被解讀為舊時代和憂鬱、巫術與破壞的象徵。「黑色繪畫」或許是哥雅對自己人生與道德的一種悲觀抒發，抑或是藝術家表現全體人類的一種寫照。被「黑色繪畫」覆蓋的牆面上，發現了原先已有比較歡愉的裝飾痕跡。對於哥雅之所以會突然用如此讓人心神不寧的題材來取代先前的圖像，我們僅能憑藉猜測去推究其中的緣由。

絕望和幻滅，隨想和荒誕

在某種程度上而言，「黑色繪畫」必定反映了哥雅當時的精神狀態和惡化的健康情況。第一次發病時，已經促使他完成《隨想集》和許多的宗教畫。這次，他意識到死亡即將來臨，更讓他陷入悲觀和厭世的深淵。所有的一切似乎都籠罩著不確定感：自己最終的命運、祖國的命運，以及他身為藝術家的聲望。

相同的譏諷和絕望，在他最後的

銅板蝕刻畫《荒誕集》也可發現。這個偉大的系列創作，也是在同一時期完成的作品，不過直到1864年才發表。與《隨想集》的諷刺意味，在這部作品裡同樣顯而易見。在《荒誕集》中，人類被描繪成軟弱、愚蠢和心胸狹小的形象，而且充滿對教會的諸多批評。這股反教權主義的傾向，在《戰爭的災難》裡被刻畫得更加鮮明有力。

這個時期，哥雅仍處於一個不受拘束且多產的工作狀態，並時常參考之前的作品構圖。舉例來說，在著名的諷刺畫《乞討的瞎子歌手帝奧・帕克特》（1820－1823年），主人翁是一名過去經常坐在聖費利佩大教堂臺階上的乞丐。畫中，哥雅採用對角斜偏的方式來描繪頭部，雖然愉悅快活的臉龐占據畫面的大部分空間，然而此一手法，幾乎與幾年前他為自己畫的肖像大同小異。

時光飛逝，來到巴黎

無論是對哥雅個人，或是對他所熱愛的祖國來說，與他們息息相關的事件顯然發展得更加快速。1823年，法國軍隊把絕對權力交還國王費迪南德七世，讓西班牙得以重新恢復王權統治。然而，自由派人士開始相繼遭受迫害。哥雅因為自己的政治立場，決定將房子交由孫子馬里亞諾繼承，藉此避免最終被國家沒收。至於他自己，則躲藏了三

個月。儘管1824年國王頒布特赦，他卻告假缺席而去了法國。據說，他前往位於普隆比埃的湖區靜養。哥雅後來到了巴黎，在那裡與躲避西班牙當局而偷偷旅行過來的情人萊奧卡蒂亞會合，自此便與她定居於法國西南部的波爾多。

雖然身體虛弱且健康狀況不佳，他仍繼續創作肖像畫與微型畫，並且完成了《荒誕集》的所有系列作品。待在波爾多的這段期間，哥雅還繪製了一些以靜物為主題的畫作。然而他始終認為，大自然是最偉大的老師之一，而且曾經說過：「我有三位大師指點：林布蘭特、委拉斯奎茲，以及大自然。」不過，哥雅並非以一名學者的角度來觀察大自然。儘管他的一些畫家同行確實如此，哥雅卻取笑他們像著了魔似地強調線條的描繪：「他們究竟是從大自然的哪個部分看出這些線條？就個人而言，我只看到（光線形成的）明亮與陰暗、（距離造成的）清晰與模糊、（地形起伏的）高低與深淺……。」

波爾多的流亡生活

哥雅與萊奧卡蒂亞，及她的孩子們吉列爾莫及羅薩里奧，安逸地住在波爾多圖爾尼大街上的一間房子。一封於1825年12月寄給巴黎友人的信中，哥雅提及自己已經完成了描繪在象牙上的40幅微型畫，因此特別高興。這些微型畫不禁讓人

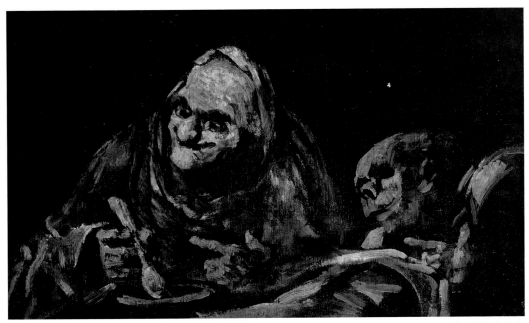

▲《兩位進食的老人》，1820-1823年，馬德里，普拉多博物館

聯想到《隨想集》，同時每一幅作品的主題都不一樣。這封信件無疑地證實了哥雅源源不絕的藝術能量與創造力。1826年5月，他短暫返回馬德里，此行目的是為了辭去宮廷首席畫師的職位，卻也因此得到一筆優渥的退休金。期間，他還坐下來當接替者文森特‧洛佩茲的作畫對象。洛佩茲是一位受人尊敬的畫家，畫風承襲蒙斯的特色。在洛佩茲所繪的肖像中，哥雅一手拿著畫筆，另一手托著調色盤，展現出一股自信與成功的神態。

1827年，他再次旅行回到西班牙。對於他過人的精力，他的老朋友里安德羅‧費南德茲‧莫拉廷驚嘆道：「如果可以，他會坐在一頭倔強的騾子背上騎回西班牙。頭上戴著他的貝雷帽，背包裡除了外套、棍子和一瓶酒，其他什麼都沒有。」在這個充滿創造力的階段，他繪製了自己最完美的其中一件作品《波爾多的擠奶女僕》。另外，他也創作了一系列以鬥牛為主題的印刷版畫。在何塞‧皮奧‧莫利納和年輕藝術家何塞‧布里加達等友人的相伴下，哥雅平靜安寧地度過了最後幾年的歲月。

最後的作品，一幅肖像畫

雖然這位藝術天才仍舊綻放無比的創作熱情，但是他的身體已經開始無法負荷。儘管已經卸下宮廷職

務，並且愉快地在法國定居，但他卻沒有因為即將面臨死亡而感到意志消沉；反倒是在體力容許的狀況下，提起精神督促自己繼續創作。無庸置疑地，哥雅確實是一位懷抱雄心且充滿熱情的藝術家，為自己在體內建立並儲備著強大的力量與勇氣來面對逆境。直到臨終前，他的頭腦都還十分清醒。一張以黑色粉筆所畫的小幅作品《我還在學習》，是他最後、也是最引人矚目的作品之一；畫中描繪一位既年邁又駝背的老人，兩隻手各杵著一根枴杖行走；然而在濃密的眉毛下，有著一雙炯炯有神、可洞悉人心的大眼，似乎隱喻著藝術家不屈不撓的精神。

哥雅在1828年1月17日寫給兒子哈維爾的家書中，告知自己身體不適，但仍希望能夠完成友人皮奧·莫利納的畫像；而這幅肖像被認為是哥雅的最後一幅創作。3月28日，哥雅的孫子（當時22歲）前去探望他。4月1日，哥雅寫下生前的最後一封家書，告訴哈維爾：「願主保佑！讓我能夠再見到你……，這樣我今生便已足矣。」第二天早晨，哥雅因中風而癱瘓。4月16日，在至愛親友的隨侍下，與世長辭。

這位令人稱頌的西班牙創作家，對於繪畫藝術的轉變和革新，可謂貢獻良多。他在生命的最後階段，並沒有返回心愛的祖國。直到1919年，他的遺體才被送回西班牙，並安葬在位於馬德里郊區佛羅里達的聖安東尼教堂。哥雅去世的同時，《隨想集》的第一版在法國發行。歐仁·德拉克洛瓦曾稱讚哥雅是下一位米開朗基羅。在他之後的許多十九和二十世紀藝術家，都深受到他的影響。

波德萊爾在他的《美學珍玩》（1868年）一書中寫道：「在西班牙，有一個人獨自為連環漫畫般的喜劇藝術重新做了詮釋……，嚴格來說，了無新意……，但他探究出原始喜劇的深度，並達到了純粹喜劇的極致。哥雅一直是一位偉大且令人敬畏的藝術家……，就怪異的寫實風格而言，沒有人比他更勇於嘗試和創新。」

◀《在花園裡苦惱》，1819年，馬德里，聖安東皮亞斯教會學校

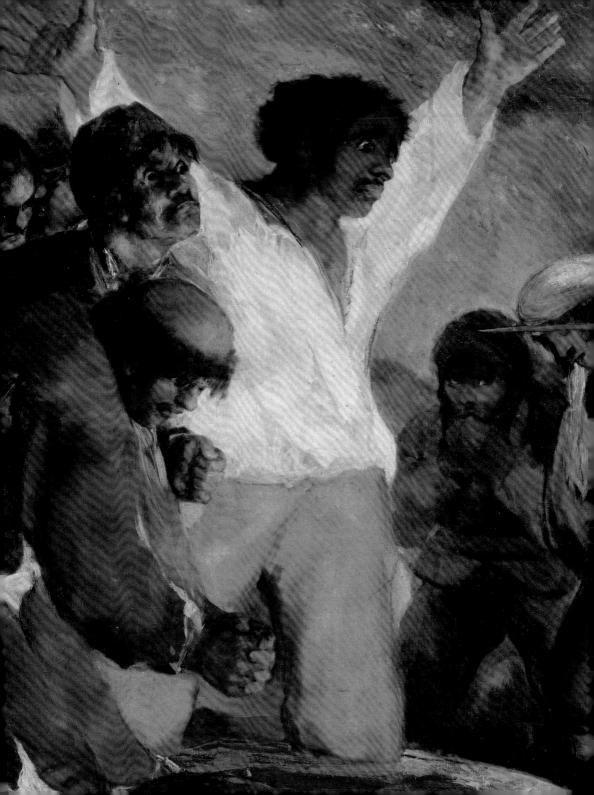

作 品 | Works

自畫像
Self-Portrait

1773-1775 年

布面油畫，58 x 44 公分
馬德里，蘇爾赫納侯爵私人收藏

　　一般認為，這幅畫作是哥雅的第一幅自畫像。根據推測，創作時間大概在他與荷賽法‧巴耶烏結婚之際；他們的婚禮於1773年7月25日在馬德里舉行，哥雅當年27歲。荷賽法是拉蒙與弗朗西斯哥‧巴耶烏的妹妹，哥雅與這兩位畫家都在同一個地方學畫。這幅自畫像還有另外兩幅已知的版本，其中一幅為瑞典女王瑪麗亞‧克莉絲蒂娜的收藏。

　　本件肖像的畫風，與德國藝術家安東‧拉斐爾‧蒙斯的風格相似；哥雅曾與蒙斯一同造訪義大利，因此對蒙斯的作品十分熟悉。藝術家將自己畫成一個傲慢但缺乏安全感的人，性情嚴肅、雄心勃勃卻又和善可親。他的臉龐從一個平滑、單色的背景中浮現，明亮的光線則從畫面的左上方照耀而下。畫中，哥雅的前額看起來相當突出、五官圓潤、身形略微豐腴，衣著高貴而典雅。

　　這幅畫作猶如一張精美的名片，展示一位即將成功的藝術家：從最初在西班牙宮廷，到之後揚名國際。這個時期，哥雅的作品當中有一幅繪製於聖物盒上的裝飾畫，場景描繪《比拉爾聖母在聖雅各與他的信徒前顯靈》；在他為數眾多的油畫作品則包含一些出色的肖像畫，以及為薩拉戈薩附近的雷莫利諾斯教區教堂所繪的《教會的神父們》。

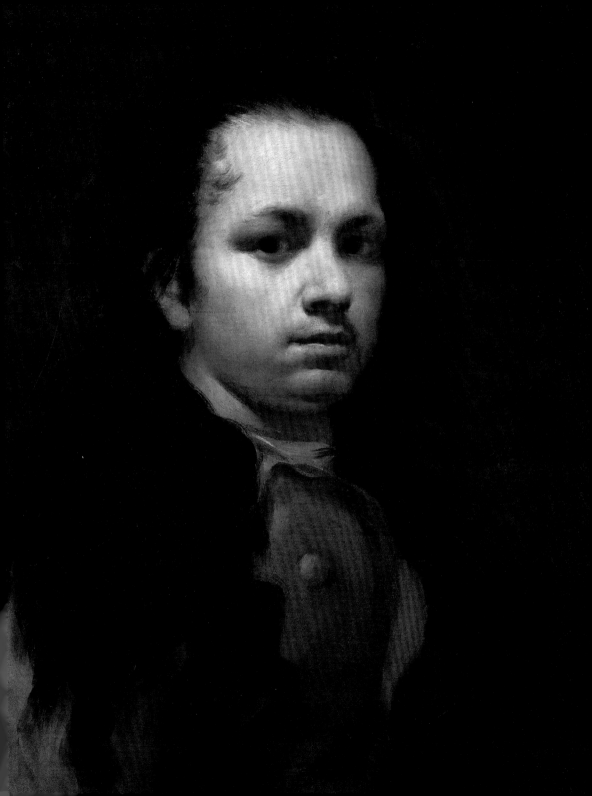

陽傘
The Parasol

1777 年

布面油畫，104 x 152 公分
馬德里，普拉多博物館

哥雅職業生涯初期，日漸成名的主因與兩座宮殿的裝飾工程密切相關——第一座是位於埃斯科利亞爾聖羅倫佐修道院的王宮（通常在秋季使用）；另一座則是在馬德里的埃爾帕多皇宮（通常為冬天的住所）。至於其他的宮殿——阿蘭胡埃斯和格蘭哈——則分別用於春季和夏季。哥雅似乎受到王室委託，為一系列裝飾宮殿的主題掛毯繪製63幅底圖。這裡展示的底圖與同系列的前一幅作品《漫步安達盧西亞》（馬德里普拉多博物館），完成於1777年3月3日至8月12日間，特別指定用來裝飾埃爾帕多皇宮的餐廳。居住在這座宮殿的主要為阿斯圖里亞斯王子（亦即未來的查理四世）和他古怪的妻子（波旁－帕爾瑪王朝的瑪麗亞·路易莎）。

此幅《陽傘》的前面兩組底圖，描繪的內容是關於狩獵；此外，第三組則是一系列的「馬索」和「瑪哈」，意指當時西班牙下層社會的俊俏男性和豔麗女性，他們優雅的服裝和舉止，對貴族來說非常具有吸引力。哥雅收到這幅底圖的畫款比其他件作品來得少，或許是因為畫中只有兩個人物，而且沒有什麼背景可以討論。不過，這種減少繪畫的構圖元素，其實是哥雅的一種新穎表現：觀者的注意力都集中在兩位主角身上，他們身後襯著以接近洛可可風格所描繪，明亮而如空氣般輕盈的背景。事實上，畫中這名賣弄風情的年輕女子，並非一個真正的「瑪哈」（她的服裝和舉止似乎少了點優雅）；儘管在她身後撐傘的年輕男子梳著「馬索」髮型，他在此畫中的角色只是一名男僕。這幅掛毯的底圖，是特別設計用來掛在門口的上方，因此哥雅以獨特的透視法進行創作。

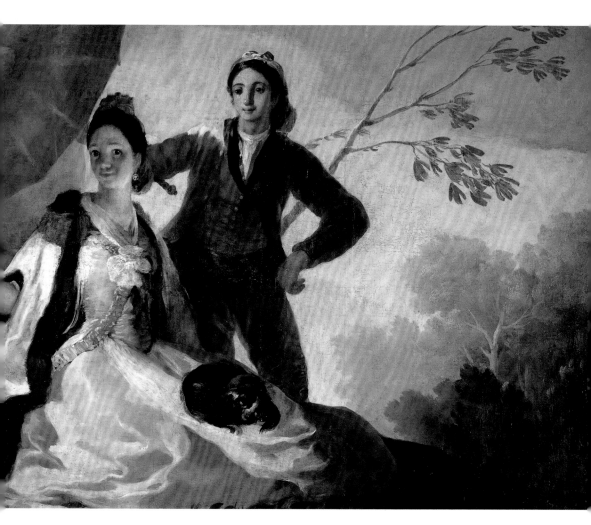

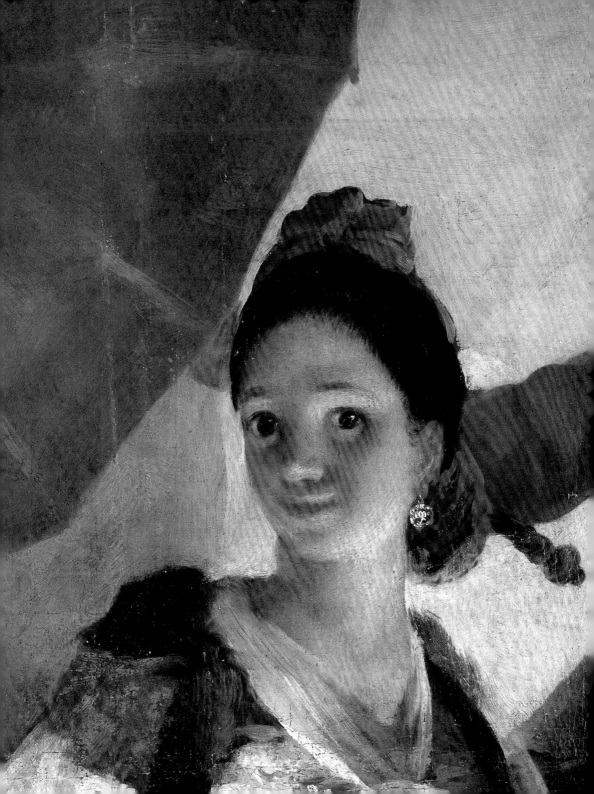

作品｜WORKS

洗衣女僕
The Washerwomen

1779-1780 年

布面油畫，218 x 166 公分
馬德里，普拉多博物館

　　這幅畫是屬於一組13幅系列底圖的其中一件，這個系列哥雅修改了三次，終於在1789年1月24日完成。為裝飾埃爾帕多皇宮餐廳和臥房所創作的底圖受到讚賞後，王室委請哥雅再以流行的主題設計另一組系列作品，用來裝飾宮殿的前廳。哥雅既高興又自豪，因此也將自己的畫像放進該系列的其中一幅作品裡：《業餘鬥牛》（1778－1780年，馬德里普拉多博物館）；戶外的場景繼續以舞會、聚會和遊戲等題材為主。

　　此處展示的作品，由樹枝呈對角線將畫面切成兩個部分：樹幹上已掛著剛洗好的床單等待晾乾，同時藉此將背景區隔開來，樹下的女僕仍在努力工作；而充滿寧靜氛圍的前景中，則有女僕正在休息。最前方的洗衣女僕已經睡著，她的頭枕在朋友的腿上，臉龐被其他女僕正抱住和輕撫的一頭溫馴公羊用鼻子磨蹭著。哥雅在此營造出一種平和、感性與恬適的情景。

　　另外，畫家在背景部分也做了詳細地描繪，一條閃閃發光的河流帶領觀者看向遠處的山景。誠如藝術史學家羅伯特‧隆吉所說：「空氣看似十分清澈，幾乎可以用透明來形容。」此畫帶有一種完美的色彩平衡：藍色、綠色和紫色描繪的天空和雲彩，與樹葉的深綠和大地的土褐色調互補互襯；而人物的衣著，則相互輝映地閃耀著紅色、黃色和綠色。這幅為掛毯所準備的草稿，已經充分展現哥雅在繪畫上的純熟技藝，也使最後創作出的版本無懈可擊。

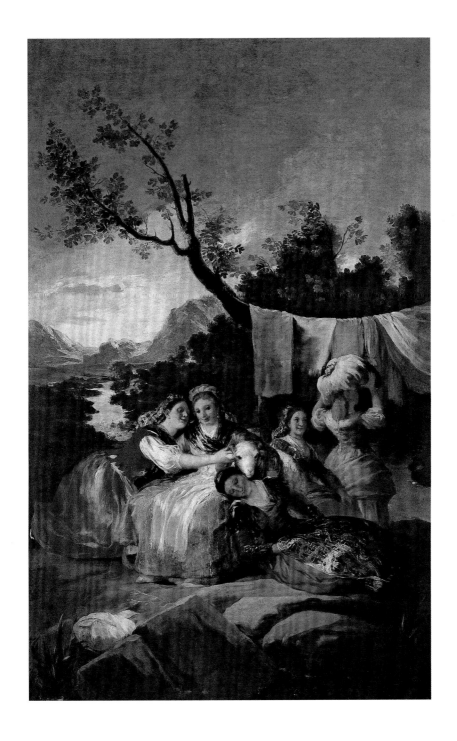

十字架上的耶穌
Christ on the Cross

1780 年

布面油畫，255 x 153 公分
馬德里，普拉多博物館

　　這幅描繪耶穌遭受釘刑的場景，顯示出哥雅對於宗教藝術的精湛表現。此畫是哥雅於1780年5月5日提交馬德里聖費爾南多皇家藝術學院的作品，並獲得院士的全體贊同。雖然不如迪耶哥·委拉斯奎茲所繪的同一主題畫作：《十字架上的耶穌》那麼生動逼真、具有強烈表達力（1631年，馬德里普拉多博物館），但哥雅的版本成功地將偉大的巴洛克畫家所推崇的寫實主義，與哥雅當時頗受讚譽、帶有德國畫家蒙斯風格的畫風相互結合。

　　這幅畫也不全然像蒙斯所畫的《十字架上的耶穌》，因為哥雅省略當作背景的夕陽景致；不過，他仿效了蒙斯在耶穌臉上的表情描繪。哥雅在耶穌的身上採用柔光畫法，使形體輪廓不像蒙斯所畫的那般鮮明，並讓畫作趨近一種空靈的意境。哥雅認為這種風格不僅能吸引院士及潛在顧客的目光，同時仍保有藝術創作的真誠與忠實。

　　在這個階段，哥雅正試圖發展自己獨特的藝術語彙。以特定目的而創作的角度來看，這幅畫並非完全承襲仿效範例的特色。如此恣意、大膽的自由發揮，也讓哥雅很快便確立自己的表現手法。這或許可以解釋為什麼有些批評家認為，此幅畫作無疑是一件渴望自己事業有所成就而創造的投機作品。

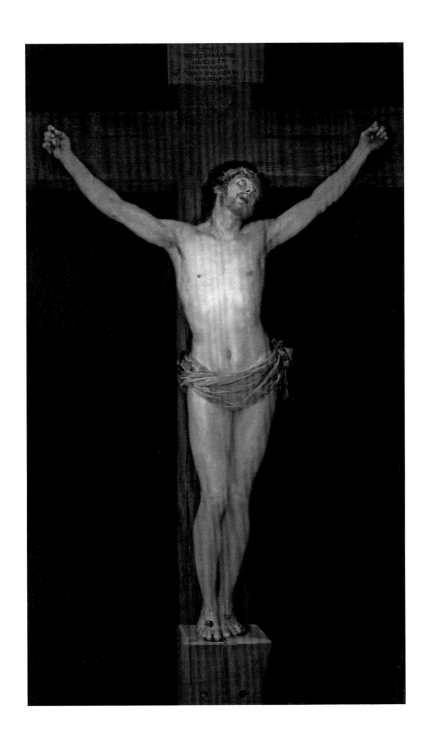

唐‧路易斯親王一家

The Family of the Infante Don Luis

1783 年

—— 布面油畫，248 x 330 公分
帕爾瑪，馬格納尼‧羅卡基金會

　　與哥雅早先所畫的正式肖像相較，這個氣氛融洽的全家福場景，儼然是一件不拘泥禮節的實驗之作。哥雅甚至將自己也入畫，位於左邊畫架下角落有點卑屈的姿勢。根據藝術史學家埃利亞斯‧托爾莫‧蒙索在其著作《十六世紀西班牙繪畫的發展——哥雅的繪畫與歷史年代》（1902年）中指出，哥雅花了一個多月的時間待在親王位於阿維拉近郊的宅邸，並受到委託進行16幅肖像的創作。後來，親王的整個家族似乎都喜歡上這位藝術家，當然也包括親王自己。

　　哥雅工作完成後，親王並不想讓他就此離開，哥雅在同年9月寫給友人馬丁‧薩巴特信中曾提及此事。在畫中，路易斯親王全家聚集在一張牌桌旁：親王的女兒瑪麗亞‧特雷莎‧瓦拉布里加坐在牌桌後，眼神彷彿凝視著前方看畫的觀者，站在她身後的僕人正為她整理夜間髮型。瓦拉布里加懷孕時，哥雅曾再度為她作畫。其實瓦拉布里加的婚姻並不美滿，因為她是在無情阿姨王后瑪麗亞‧路易莎提出聯姻的逼迫下，才嫁給了有權有勢的政治家曼威‧戈多伊。在畫中，這位波旁王朝的唐‧路易斯親王略微傾身地倚靠在桌邊，明確地暗示他的健康狀況不佳，而親王也確實在兩年後過世。

　　整幅畫面沒有一個單一的焦點，不過每個形式上的細節和人物的表現，都經過精心地描繪，甚至畫中右邊那名年輕人，頭上纏繞著布巾而顯得不合禮儀。在這裡，時間彷彿暫停了一會兒，利用一根蠟燭來當作唯一的光源，哥雅成功地創造出一種近乎劇場般的戲劇效果。

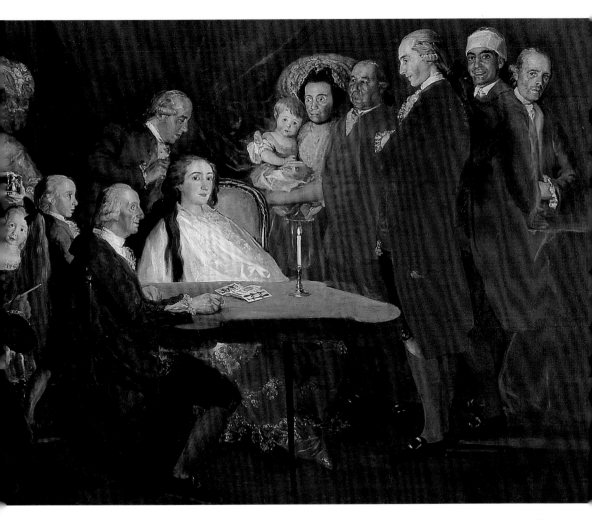

《唐・路易斯親王一家》（細部）
The Family of the Infante Don Luis

穿著獵裝的查理三世
Charles III in Hunting Costume

1786 年

布面油畫，210 x 127 公分
馬德里，普拉多博物館

　　此幅全身肖像畫中，查理三世以獵人的站姿出現，並搭配了兩個明顯的狩獵特徵：一把長槍與一條獵狗，在獵狗的項圈上刻寫著「國王殿下」。藝術家將背景中的風光安排在畫面低視角的位置，以營造出一種君臨天下的氛圍。雖然畫中呈現查理三世慈眉善目的樣貌，臉部的描繪卻帶有一種諷刺的意味。

　　查理三世於1716年出生在馬德里，1788年去世；他是菲利普五世與義大利貴族伊麗莎白·法內賽的兒子（菲利普五世則為法國路易王儲之子，法國太陽王路易十四的孫子）。查理三世是個開明的專制君主，藉由啟蒙運動的信條開始執行改革。1732年起，查理三世成為帕爾瑪與皮亞琴察公爵；1735至1759年間，成為那不勒斯與西西里國王；到了1759年，查理三世繼承了父親的王位，成為西班牙國王。這個時候，查理三世已經深諳王權；他與法國波旁王朝結盟，促進了西班牙在地中海的擴張。儘管施行的許多國內政策都與改革有關，但仍舊不得民心。他的統治正如王朝的座右銘：「皆是為民，但不與民。」

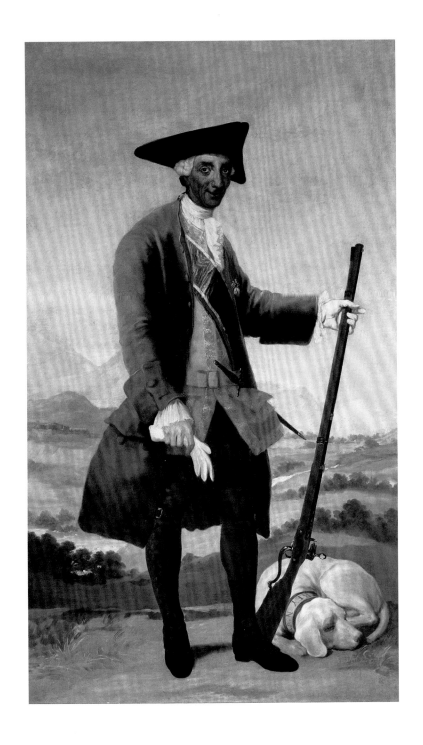

47

春天
Spring

1786-1787 年

布面油畫，277 x 192 公分
馬德里，普拉多博物館

　　此作是季節系列的其中一幅，哥雅於1786年7月至1787年12月間為埃爾帕多皇宮的餐廳所設計的掛毯底圖。一名夫人一手牽著小孩，另一手則接過微跪在一旁的另一名婦女，遞給她一朵剛摘下的新鮮玫瑰。她們身後的男子像是有什麼密謀似地把手指放在唇邊，作勢要旁人噤聲、不要洩漏他的存在。其實，他是想用手上抓住的小兔子，為這名夫人帶來驚喜。微跪在地上的女子感覺特別的纖細與優雅，雖然無法看見她的臉，但卻不難想像她可能的表情。

　　此幅作品參考了前輩大師的雕塑或畫作，例如馬薩其奧的《耶穌受難圖》中抹大拉的瑪德琳（1426年，那不勒斯國家考古博物館）。哥雅的這件《春天》是一幅極具表現力的畫作，且帶有豐富的細節描繪。畫中運用的色階上彩，十分勻稱：從中間主角人物的精緻色調、男子身上陽光輕撫的棕色外套，到戲劇性的背景，而背景中的岩石背面因太陽的光芒而被照亮。這些掛毯的底圖，後來以總價一萬西班牙銀圓售給奧蘇納公爵，自此便一直收藏在公爵的府邸，直到1896年才又被賣出。

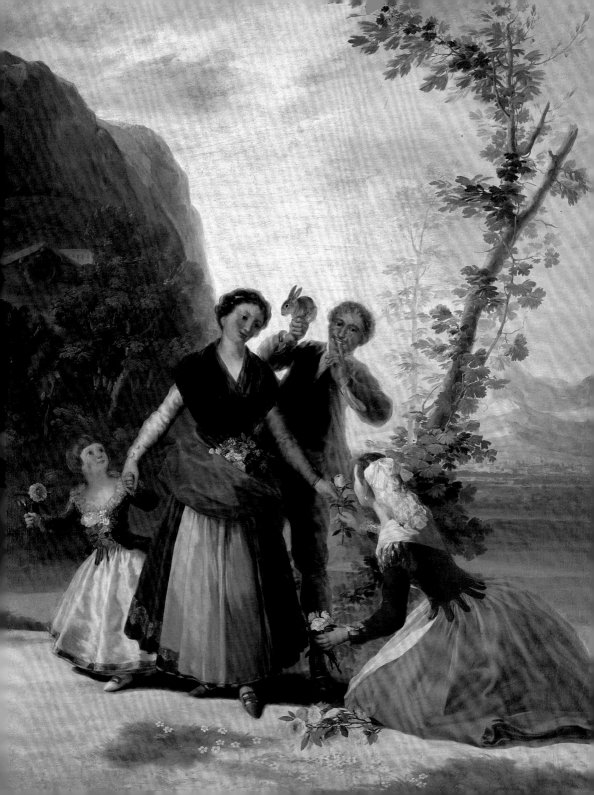

暴風雪
The Snowstorm

1786-1787 年

布面油畫，275 x 293 公分
馬德里，普拉多博物館

　　這幅《暴風雪》，是哥雅為埃爾帕多皇宮餐廳所設計《四季》系列中的一幅——《夏季》的底圖是另外三個季節的兩倍大，尺寸為276 x 641公分；夏季是一個充滿生氣的畫作，描繪大自然裡最燦爛的情景，而秋天的作品則瀰漫著一股沉靜的氣氛。這裡展示的畫裡，哥雅筆下的冬天，沒有依照一般常用的慣例來描繪：並未將冬季景色加以浪漫手法處理，反而是將平民百姓在艱苦冬季所忍受的嚴苛環境表現出來。

　　雪地上行走的貧困農民，一家人挨著身子擠在一塊，藉以抵禦路途上的寒冷與勞累；他們在後方的驢子背鞍上，綁著一頭剛宰殺的豬隻。畫中展示的這些細節，用意在說明農人們為了食物及生存，必須宰殺自己畜養的牲畜，才得以正常度日。

　　畫裡的每個生命，包括驢子、小狗，甚至細長單薄的樹木，都正在奮力抵擋酷寒的天氣。姑且不論這幅畫作的主題是依照贊助者的請求，還是哥雅自己的選擇，在畫中我們可以看出一個社會意識的萌芽。對哥雅而言，這也是他在後來的作品中急欲傳達的一個重要主旨。

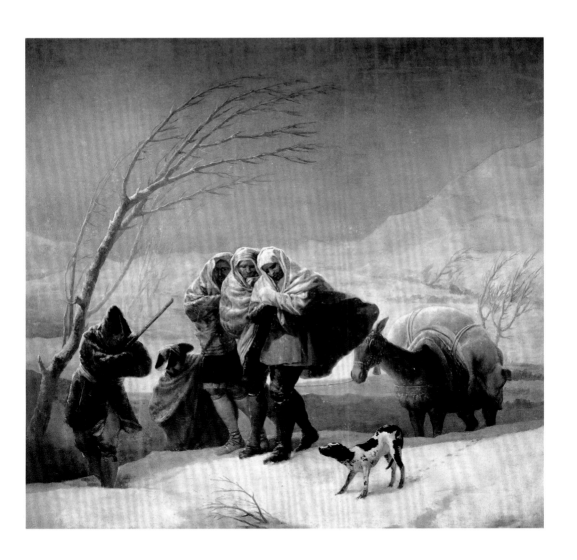

受傷的石匠
The Injured Mason

1786-1787 年

布面油畫，268 x 110 公分
馬德里，普拉多博物館

在這幅繡帷的底圖中，兩名男子抬著他們的朋友，不過臉上卻露出愉快的表情，不禁讓人浮現一個想法：這個石匠並沒有受傷，大概只是喝醉了。因此，現代給予此畫一個替代的名稱《喝醉的石匠》。或許哥雅在創作這幅底圖的過程修改了自己的原意，因為他察覺到當時的西班牙王室，似乎只對現實生活中流行的事物感興趣。不過，無論畫作原本選用的題材為何，可以確定的是，展示這幅作品的地點，就在埃爾帕多皇宮的餐廳。

兩名石匠正在幫助另一名「受傷」的石匠，看起來不像是當時的國王會在意的事，國王其實並不關心老百姓艱困的工作環境。國王可能會有興趣的畫作內容，也許是一個舉止高雅的人幫助另一個需要幫助的人，或者諸如此類的描繪。至於這幅畫作，哥雅保留了最初底稿的構圖，並專注於刻畫男子的臉部表情及瀰漫整個場景的情緒。

這個系列的另一幅底圖《水井旁的窮困孩子》（1786年，馬德里提森美術館），也是關注老百姓不安的現實生活條件。這些題材「就像哥雅同時代的詩人胡安·梅倫德茲·瓦爾德斯在他的詩中所描述的一樣，目的是在喚起王室宮廷的良知，提醒他們這些辛苦的勞動者經常會因為工作而受傷，富人的快樂是靠著這些窮人的犧牲與痛苦所堆積而來。」（引自《創作原因賞析：哥雅與當時人們生活狀況》，1988年，阿爾弗雷多·巴茲）

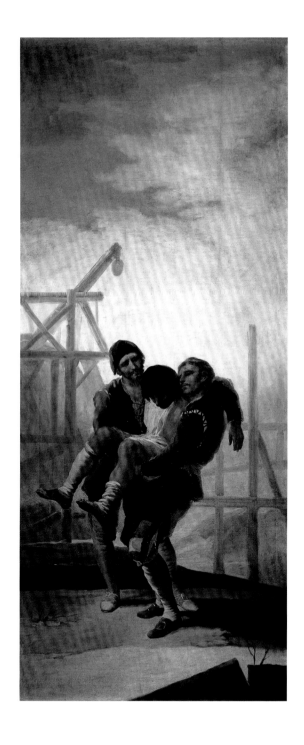

奧蘇納公爵一家

The Family of the Duke and Duchness of Osuna

約 1788 年

布面油畫，225 x 174 公分
馬德里，普拉多博物館

　　奧蘇納公爵與夫人於1774年結婚，他們是哥雅最喜愛的顧客。哥雅於1785年與他們結識，並在同年為他們畫了一些肖像。這些肖像獲得普遍的好評，被譽為是洛可可風格的傑作，同時貼近英國藝術家湯瑪斯・庚斯博羅那種更自然且不流於形式的畫風。

　　奧蘇納公爵夫婦其實生了許多小孩，但只有在這幅著名且辛酸的肖像中所描繪的四個孩子存活下來。畫面最左邊的是法蘭西斯科・博爾哈，他後來繼承了父親崇高的頭銜。坐在墊子上年紀最小的孩童是佩德羅・阿爾坎塔拉，他遺傳了父母對藝術的熱愛，後來並成為普拉多博物館的首任董事。站在公爵夫婦中間的是喬吉娜，哥雅後來為她畫了另一幅優雅的肖像《聖克魯斯侯爵夫人》：畫中的喬吉娜猶如寓言中的人物躺在沙發上，頭上戴著一頂用金色的花朵編成的花冠。公爵手裡牽著的是他們的另一名女兒荷賽法・曼努埃拉，後來成為阿布蘭特斯公爵夫人。

　　奧蘇納公爵夫婦與馬德里的上流社會關係良好，但是他們仍保有儉樸的田園作風，而哥雅的這幅畫作便是最好的例證。

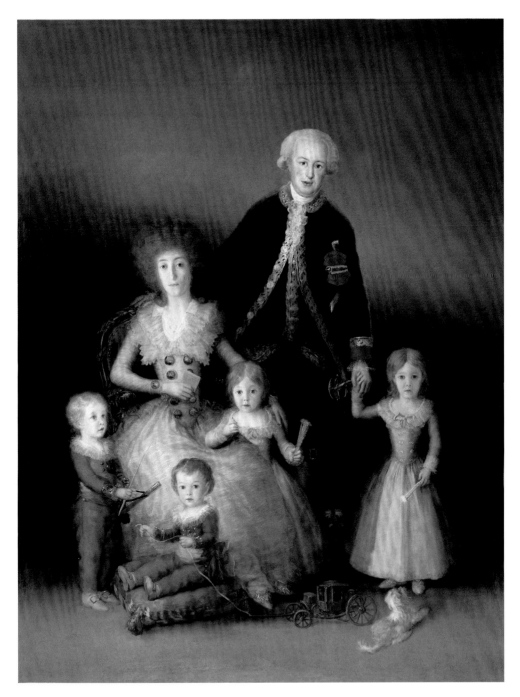

作品｜WORKS

聖伊西多雷草原
The Meadow of St. Isidore

1788 年

布面油畫，44 x 94 公分
馬德里，普拉多博物館

　　1788年5月31日，哥雅寫了一封信給馬丁·薩巴特，並告訴友人關於他在繪製這幅底圖時所遇到的困難。這幅底圖的織錦作品，預定掛在埃爾帕多皇宮中公主們的臥房。這是一幅壯麗的全景描繪，從真實生活取材：一處能夠遠眺馬德里市的草地上擠滿人群，整個景觀沐浴在午後溫暖而和煦的陽光下。在曼薩納雷斯河的後方，可以看見馬德里的城市輪廓。畫面左邊是王室宮殿，而右邊繪有圓頂的是聖方濟各皇家大教堂，那裡收藏了哥雅的另一幅作品。河岸的這邊，一大群人正在慶祝5月15日馬德里的守護神，聖伊西多雷的聖徒紀念日。慶祝的群眾都在吃喝享樂，甚至跳起「塞吉迪亞舞」。

　　這幅畫作最出色的部分在於它所涵蓋的範圍，以及畫面令人不可思議的空間處理。整幅畫面遍布著成群分組的「瑪哈」（下層社會裝扮優雅的年輕女子）和男士們，強調出節日的盛大規模。哥雅為了這件底圖只用鉛筆畫了一張預備的草稿。另外，此畫有些地方與迪耶哥·委拉斯奎茲的作品十分相似。明亮滲透的大氣效果，採用了珠母貝般的柔嫩色調。十九世紀流行的「外光派畫法」（自然光下的戶外寫生），似乎可以在哥雅的這幅作品中預先看見。

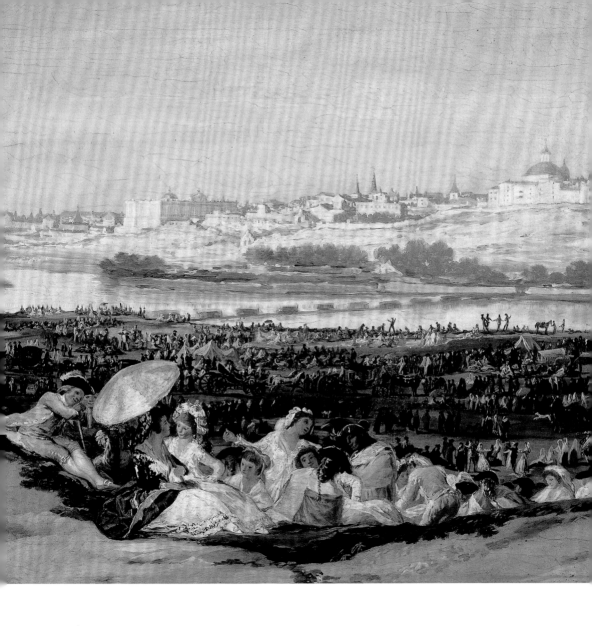

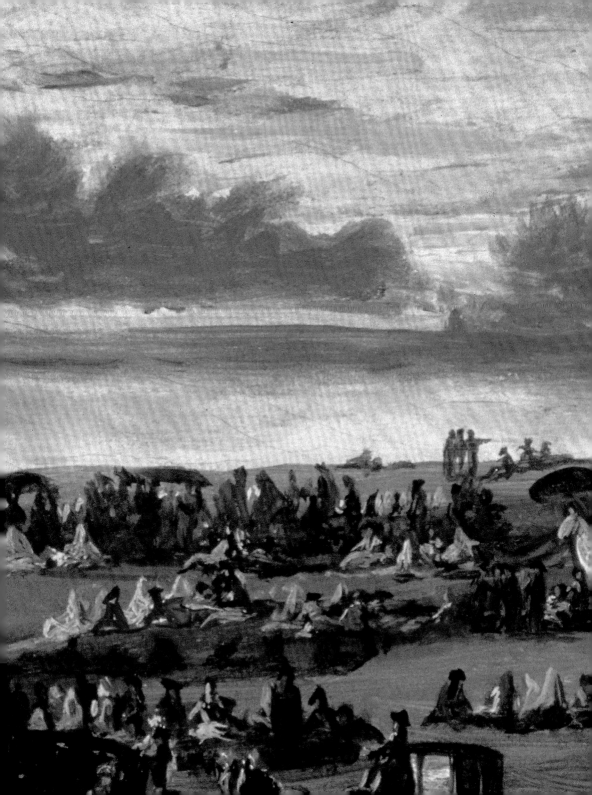

唐・曼威・歐索里奧
瑪德里克・德・蘇尼亞

Don Manuel Osorio Manrique de Zuñiga

> 約 1788 年

—— 布面油畫，127 x 106 公分
紐約，大都會藝術博物館

這幅畫像是哥雅為阿爾蒂馬拉伯爵所繪的幾幅家庭肖像的其中一件。哥雅是一個對孩子懷有特別溫情的畫家，他的細膩而嫻熟的畫技，在這幅孩童肖像中展露無疑。男孩身上的紅衣與蒼白的膚色形成強烈對比。此外，引人矚目的部分還有男童身旁的三隻貓。

這三隻貓正以熱切的眼神注視被曼威用一條繩子牽繫的喜鵲，哥雅採用一種幽默的手法來描繪這隻喜鵲：鳥喙啣住一張簽有畫家自己名字的紙片。最左邊混雜黃褐色的貓，正貪婪地看著眼前的喜鵲；而牠身旁灰色條紋的貓，就顯得比較溫和些。其實，在牠們身後的陰暗處還躲藏著一隻毛色全黑的貓，除了一雙炯炯有神的明亮大眼之外，幾乎無法看清牠的身形。

事實上，很難用任何一個特定的解釋，來說明這幅畫中如此豐富的象徵意義。有些學者認為，此畫旨在凸顯天真孩子與貪婪世界之間的對比；有些則認為，畫中的貓是巫術和邪惡的象徵，這種帶有象徵寓意的動物，也出現在哥雅的蝕刻畫作。

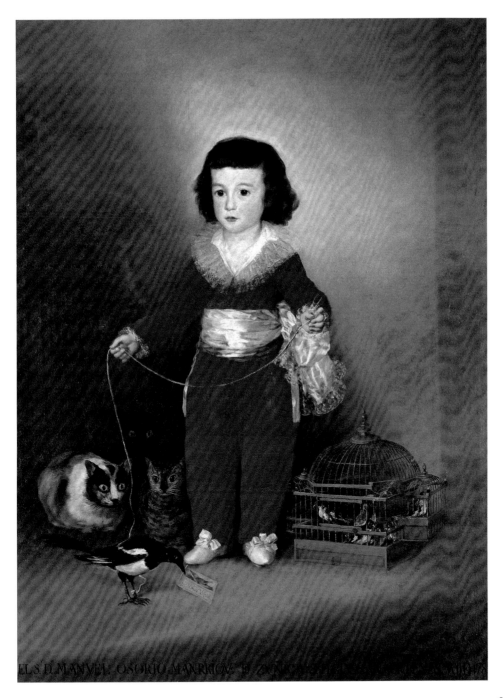

《唐・曼威・歐索里奧
瑪德里克・德・蘇尼亞》（細部）
Don Manuel Osorio Manrique de Zuñiga

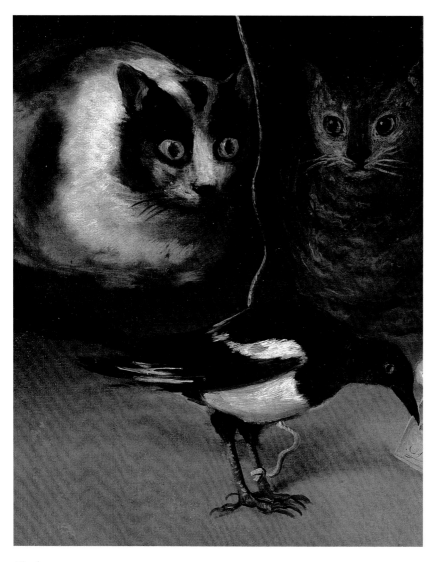

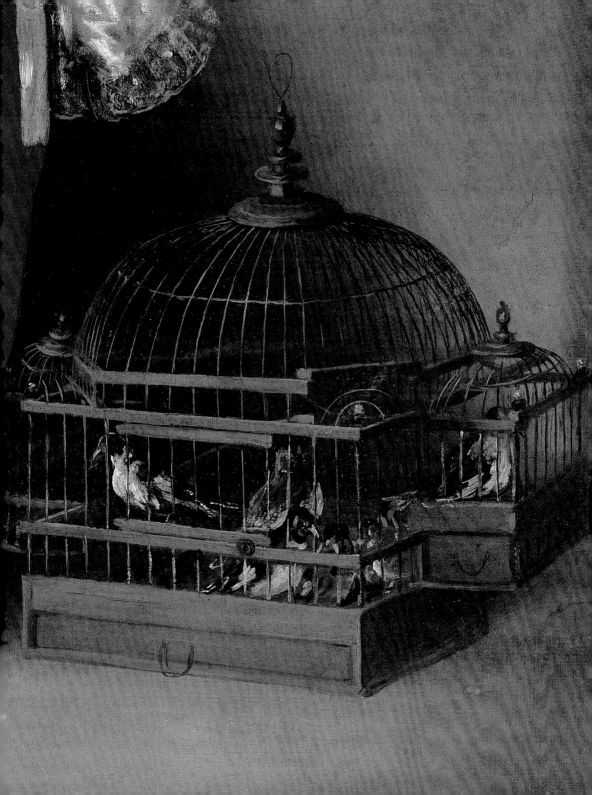

阿爾巴公爵夫人
The Duchness of Alba

1795 年

布面油畫，194 x 130 公分
馬德里，阿爾巴‧德迪卡私人收藏

　　1795年，透過引薦之下，哥雅認識了維拉弗蘭卡侯爵和阿爾巴公爵——何塞‧阿爾瓦雷斯‧托萊多。此時，哥雅已是一位知名的藝術家，同時也是聖費爾南多皇家藝術學院繪畫部的部長。公爵委請哥雅為當時33歲的妻子瑪麗亞‧特雷莎‧凱耶塔娜‧席爾瓦繪製肖像。

　　瑪麗亞年方20，便嫁給了公爵，但是他們沒有子嗣。阿爾巴公爵在畫作完成後的隔年夏天去世，哥雅因而在公爵夫婦位於郊區的府邸作客，並全程陪伴公爵夫人度過喪夫的哀悼期。雖然目前仍沒有直接的證據，不過哥雅很可能與公爵夫人是一對戀人。尤其在一本專門描繪公爵夫人的畫集中，哥雅只簡單地題了「畫冊A」。這幅肖像透露了一種高傲氣息，這是因為公爵夫人的宮廷位階與社會地位僅次於王后；再者，這位阿爾巴公爵夫人又是一位美麗、奢華的女人，連王后都欣賞和羨慕她。

　　在哥雅為她繪製的此幅全身畫像中，公爵夫人擺出一個很有氣勢的姿態站在畫布的中央位置。長長的捲髮由一條鮮紅色的髮帶固定著，這與她晶瑩剔透的膚色形成一種對比。喜愛哥雅作品的法國詩人查爾斯‧波德萊爾，十分推崇這幅畫作所表現出來的質感。公爵夫人的服裝既優雅且精緻，包括有好幾層的薄紗，最外一層用了圓點裝飾；她的腰帶、上衣與項鍊，都洋溢著熱情的紅色，左手配戴著金色的手鐲與臂環，右手朝下指著腳邊地上有哥雅所寫的題辭。

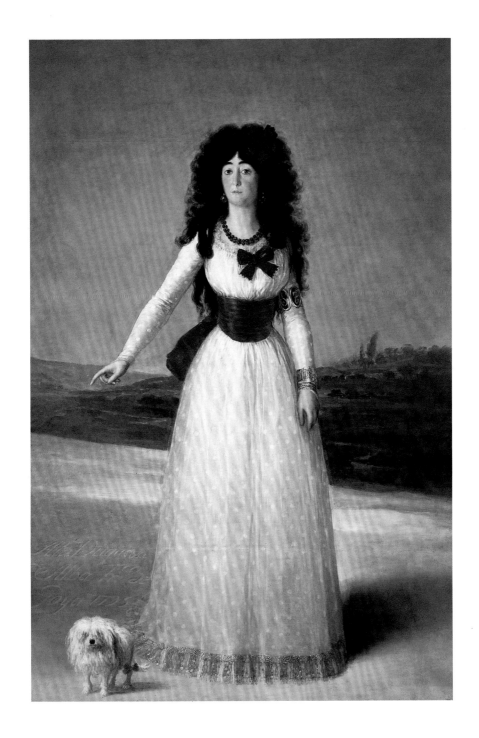

《阿爾巴公爵夫人》（細部）
The Duchness of Alba

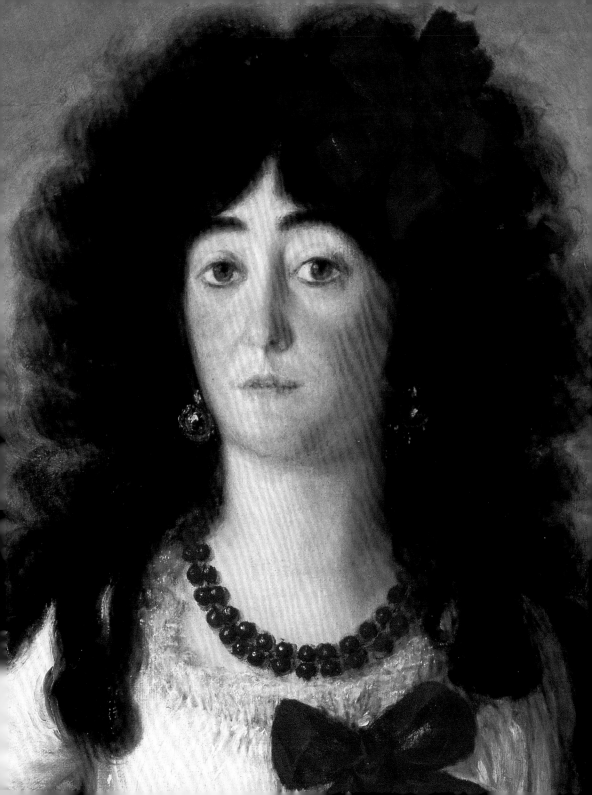

穿著黑衣的阿爾巴公爵夫人
The Duchness of Alba in Black

1797 年

—— 布面油畫，210 x 147 公分
紐約，美國西班牙藝術研究學會

哥雅為阿爾巴公爵夫人繪製的第二幅肖像中，夫人的裝扮風格儼然像是一位「瑪哈」。

「畫中，這位有名的公爵夫人姿態高傲，略帶反駁似地站立著。她的目光從豐滿的上圍移開，直接看向觀畫的人；頭上披戴的傳統蕾絲紗巾，襯托出深色的捲髮和濃密的眉毛，臉上的表情則帶著淡淡的傲慢神韻。公爵夫人將左手擺在身後，右手臂朝下，露出的白皙肌膚更加凸顯出身上堆滿深色縐褶的華麗服飾。最後，畫家再以腳上精緻的尖頭鞋，為此幅肖像畫上完美的句點。事實上，這種描繪手法與哥雅之前所畫的女性肖像，以及掛毯底圖有些相似之處。夫人臉和手部的肌膚經過細膩的處理，在服裝的描繪上，哥雅則採用了較為印象主義的技巧。此外，髮型也利用了不尋常的大膽筆觸。……公爵夫人身後的背景沒有具象的實體，只以輪廓加以強調，這就是藝術家獨特的繪畫風格。」（引自《哥雅》，1965年，霍西·古迪爾）

在這幅畫作中，哥雅的名字出現兩次：一是在公爵夫人所戴的其中一只戒指上，另一則是在她腳邊的地面上。

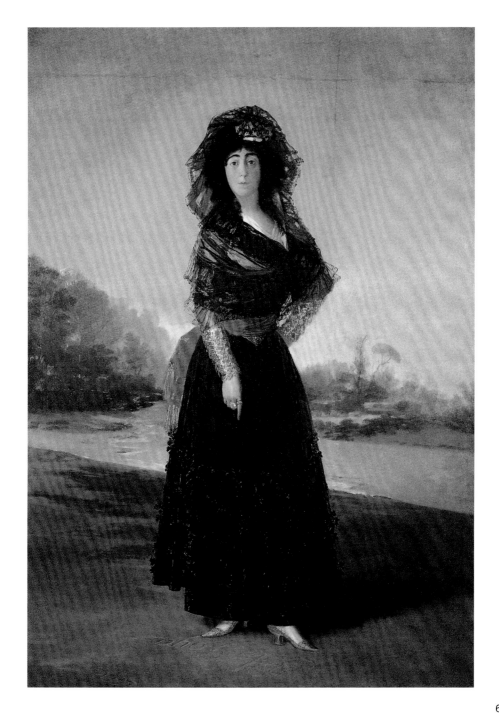

女巫安息日（巫魔會）
Witches' Sabbath（The Great He-Goat）

1797-1798 年

—— 布面油畫，44 x 31 公分
馬德里，拉查羅‧加迪亞諾美術館

　　奧蘇納公爵夫婦曾聘請哥雅為他們在馬德里市郊的阿拉梅達夏宮作畫。1798年6月27日，哥雅向公爵夫婦遞交一張收據，內容就是關於此一系列的8幅畫作。這些畫作的主題在當時的西班牙貴族階層相當流行，也就是巫術、驅魔和撒旦教。

　　此幅畫作描繪的場景是西班牙民間的一項古老傳統，這個傳統藉由安東尼奧‧薩莫拉的戲劇與里安德羅‧費南德茲‧莫拉廷的小說已廣為流傳。在畫中，魔鬼化身成一隻黑色皮毛的公山羊，山羊的口鼻呈現白色，頭上長著兩支巨大的角，還有一雙紅色的眼睛。這隻山羊像人一樣坐著，準備接收女巫偷來獻祭的孩童。由閃耀亮光的天空暗示，獻祭可能在黎明或黃昏舉行。

　　醜陋的女巫、被殘酷對待的小孩、屍體的殘骸、天空中的蝙蝠及邪惡的氣氛，這些元素透露出一股強大的黑暗力量；而這股黑暗力量也出現在哥雅後來的作品中，例如「聾人之家」裡那些邪惡的「黑色繪畫」。這些技法純熟的畫作，意在探究墮落與絕望的心理及精神深度，存在的恐懼和想像。事實上，哥雅就是藉由這幅畫的創作過程開始探索此一範疇的思維。

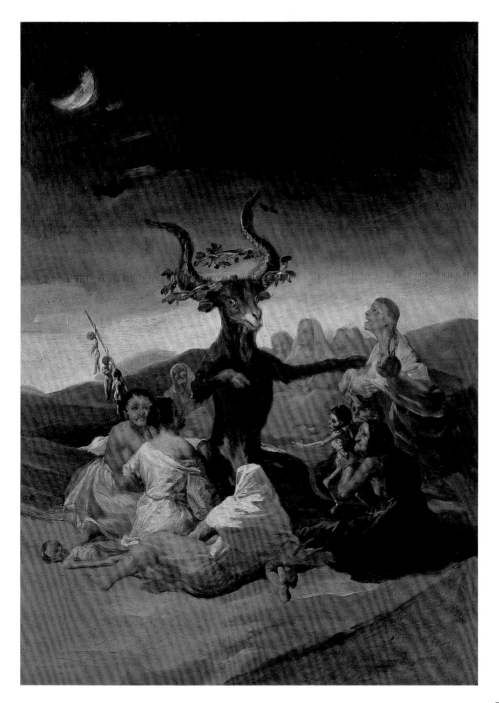

《女巫安息日》（巫魔會）（細部）
Witches' Sabbath（The Great He-Goat）

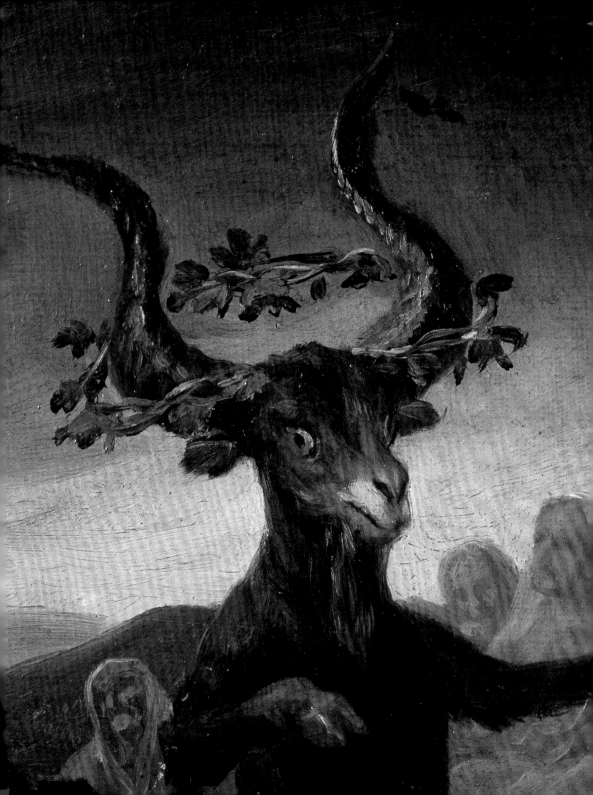

理性沉睡，心魔生焉
The Sleep of Reason Produces Monsters

1797-1798 年

—— 凹版蝕刻畫，21.6 x 15.2 公分

　　這幅蝕刻畫是哥雅《隨想集》中最有名的一幅。這個系列的版畫原本稱之為《夢境》，一部充滿諷刺意味的作品，創作的靈感來自西班牙詩人法蘭西斯科・戈麥斯・克韋多的同名著作。後來，哥雅似乎修改了自己對圖像的詮釋，因此決定將其命名為《隨想集》。

　　刻進石板的圖像標題，是在以鋼筆和深褐色墨水所繪製的第二次預備草圖才出現。在第一個版本中，藝術家在自己的工作檯上睡著了，因此一個有邏輯性的主題，結合一系列富於幻想、如夢魘般且前後串聯的作品便應運而生。在仿照迪耶哥・委拉斯奎茲的畫作，煞費苦心地完成了這一系列的蝕刻畫之後，哥雅精湛的創作技藝，再往前邁進一大步。

　　在畫中，藝術家陷入沉睡，頭部枕在交叉的雙臂上。在第一個版本，怪物尚未成形，但是在這裡，一大群蝙蝠和貓頭鷹逐漸浮現，醜惡畸形且充滿威脅地逼近前景。此外，場景裡還有兩隻貓：一隻趴在地上，另一隻則蜷縮在睡著的藝術家背後。貓在哥雅的作品中通常具有負面的隱喻，而且往往與巫術有關。

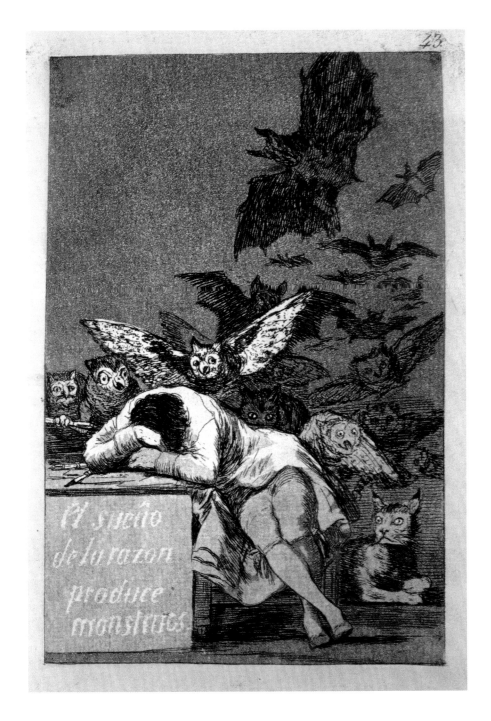

El sueño de la razon produce monstruos

荷賽法・巴耶烏・哥雅
Josefa Bayeu de Goya

1798 年

—— 布面油畫，82 x 58 公分
馬德里，普拉多博物館

　　這幅四分之三身長的肖像畫主角，一般認為是哥雅的妻子荷賽法・巴耶烏。畫中，她呈現坐姿，戴著手套的雙手擱在些許黃金裝飾的手杖上方，與袖子的質感相互輝映。光線從上方照耀而下，她的臉龐及一對漂亮的淡褐色眼睛，透露出一絲悲傷的情緒。肩上披著傳統的白色長巾，這條細緻布料精心製作的披肩，也襯出滲透於場景中的柔和光線。

　　除了隱約可見畫面左邊裝了軟墊的椅子之外，在她身後的背景則陷入全然的黑暗。因此，在當時必定是一件十分具有現代感的作品。此一畫作，哥雅使用了簡潔而快速的筆觸，身體的多數部位也採用同樣的手法；不過，臉部除外，這個部分哥雅做了細膩入微的描繪。

　　這張畫像完全不會讓人感覺做作或僵硬：頭髮急忙向後紮起，臉頰微微泛著光澤，雙唇緊閉。時間彷彿在她臉上停止，神態看起來既羞怯又自豪，而且隱含著一絲的嬌弱。此外，明亮的披肩溫柔地照亮她的臉蛋，而身後的黑暗如畫框般使得容貌更加鮮明。

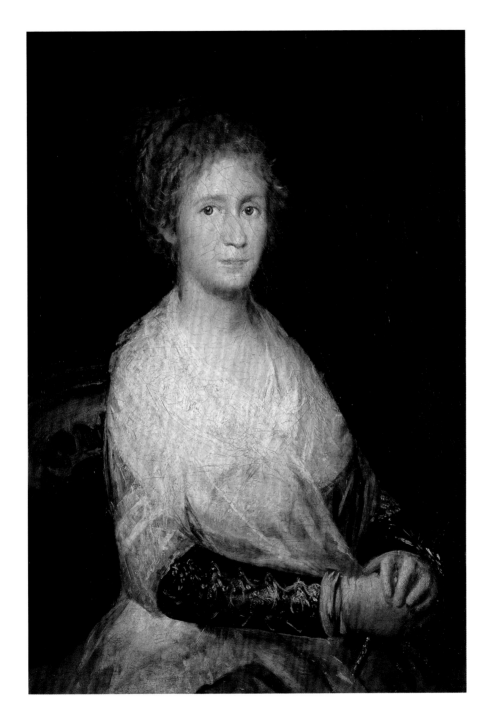

帕多瓦的聖安東尼奇蹟
The Miracle of St. Anthony of Padua

1798 年

溼壁畫，直徑 550公分
馬德里，佛羅里達的聖安東尼教堂

　　聖安東尼教堂的隱修住所於1792到1798年間興建，地點位在馬德里郊區。建築內部的系列裝飾工程包括：弧形天頂與三角穹窿上繪有歡欣雀躍的天使；半圓壁龕畫的則是《朝拜三位一體》的場景；圓頂的裝飾壁畫，就是此幅由哥雅創作的《帕多瓦的聖安東尼奇蹟》。

　　這幅畫作有兩件半球形的預備草圖，其中一件現存於馬德里的瑪麗亞・路易莎・馬爾克納多收藏館。在鉛灰色調的天空下，聖安東尼讓一名被謀殺的男子死而復生，藉此證明死者父親的清白，因為他遭受到不公正的指控。根據《聖人的生平》記載，這一幕發生在十三世紀的里斯本。然而，哥雅似乎對歷史細節不甚感興趣，並將場景中簇擁的人群安排在鐵欄杆的後面。這樣的表現手法營造出一種向上騰升的移動感，其中交雜了許多不同的人物情緒。

　　「這個構圖非常出色，甚至可以說史無前例。雖然人物被放在欄杆或圍欄後方這項手法，維爾茨堡的藝術家提耶波羅已經使用過，但是哥雅卻能突破侷限，大膽地在圓頂上描繪聖徒的生平故事，取代傳統上所選用的場景爵──『榮耀上帝』。在這裡，『榮耀上帝』被移到宏偉的主祭壇上，作為《朝拜三位一體》的外觀部分。」（引自《哥雅》，1978年，哈維爾・薩拉斯）

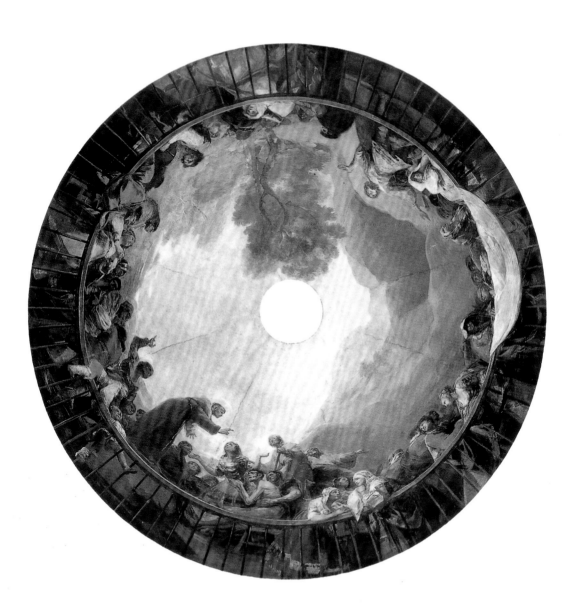

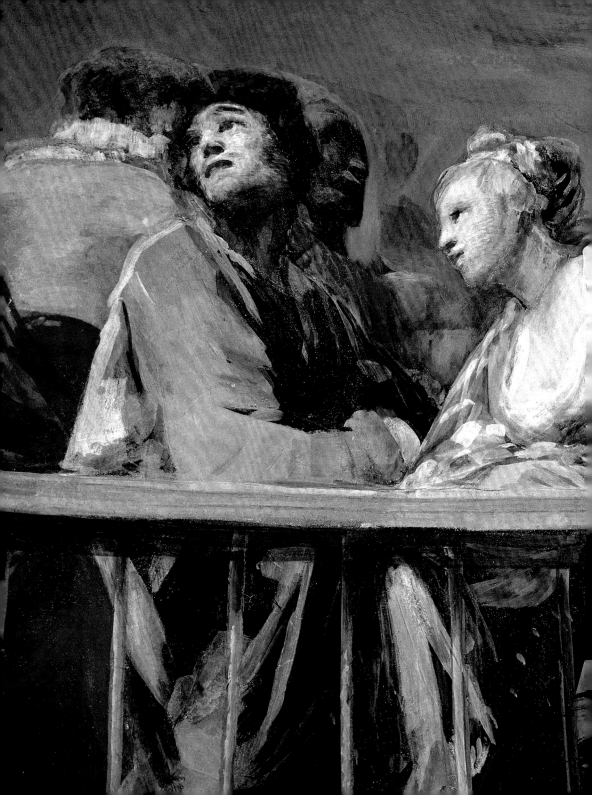

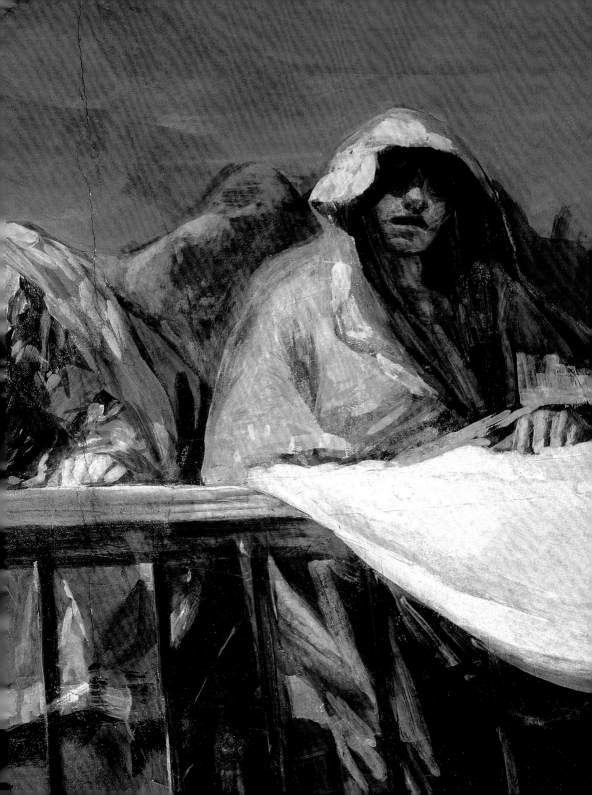

作品｜WORKS

阿森西奧・朱利亞的肖像（小漁夫）
Portrait of Asensio Juliá（The Little Fisherman）

1798 年

布面油畫，56 x 42 公分
馬德里，提森美術館

　　這幅畫像也稱作《漁夫》或《小漁夫》，阿森西奧・朱利亞來自瓦倫西亞，是一名漁民的兒子，也是哥雅的一位畫家朋友。他協助哥雅完成位於馬德里近郊佛羅里達聖安東尼教堂的圓頂壁畫《帕多瓦的聖安東尼奇蹟》。

　　此幅肖像畫中，哥雅將朱利亞安排在一個開闊的場景，空間的大小由主角身後的鷹架即可看出端倪。一道來自左側（畫面右側）的光線，輕柔地撫觸他的臉龐並照亮全身。腳邊的光線雖然微暗，不過仍能清楚看見幾枝畫筆和一小碟顏料，這些是藝術家賴以維生的工具，而在他身後則有一張桌子。

　　朱利亞可能就站在當時與哥雅一同工作的教堂隱修之所，只是他的穿著有點不合宜。因為就工作中的畫家而言，這種裝扮似乎太過優雅。也或許，哥雅刻意將朱利亞畫成貴族模樣，呈現一種帶著驕傲神態的站姿，藉此強調藝術家是一個高貴的職業和具有創意的思維。哥雅藉由這幅肖像，不只是向他的朋友，同時也是對多數的藝術家致敬。此外，畫面的左下角還特別題寫了「哥雅獻給他的朋友阿森西奧」。

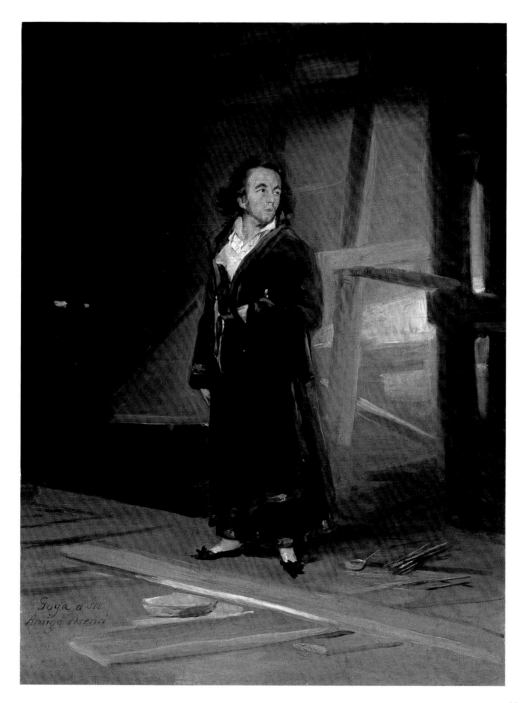

耶穌被捕
The Arrest of Christ

1798 年

布面油畫，300 x 200 公分
托萊多，聖母主教座堂

1788年，托萊多市議會委託訂製一幅畫作，贈給主教座堂
作為裝飾聖器收藏室之用。不過，這件作品卻在10年後才完
成。最初，畫作先提交聖費爾南多皇家藝術學院，並獲得高
度的讚揚，之後再從學院運至原本預定放置的聖器收藏室。
這幅帆布油畫極為生動逼真、表現張力十足，即使預備草圖
（現收藏於馬德里普拉多博物館）也能看出絕佳的品質。

此畫表現出光線的顫動、色彩及明暗的強烈對比。藝術家
自由揮灑的豪放筆觸，與林布蘭特成熟時期的作品，頗有異
曲同工之妙。哥雅經常嘲諷傳統的繪畫教學方法，據說他曾
向友人布魯格達說過：「永遠都是線條，從來沒有形式！他
們究竟是從大自然的哪個部分看出這些線條？就個人而言，
我只看到（光線形成的）明亮與陰暗、（距離造成的）清晰
與模糊、（地形起伏的）高低與深淺。我的眼睛從不去注意
輪廓、特徵或細節。當一個男人從我身旁經過時，我不會去
細數他的鬍子有幾根鬚髮，外套上有多少個鈕扣洞，同樣也
不會吸引我的注意。我筆下所描繪的理應與我所見到的相互
吻合。」

哥雅在最後版本，捨棄了自己的表現主義形式，轉而採用
更具學院派的繪畫風格，因此贏得一致的讚許。這是何以此
幅傑作拖延甚久，才得以大功告成的原因。在色彩均衡的和
諧配置下，畫中呈現出各式各樣的姿勢與表情；而最殘酷、
最粗暴的部分，哥雅則仿效偉大的荷蘭狂想家希耶羅尼姆
斯‧波許在其畫作中所運用的手法。

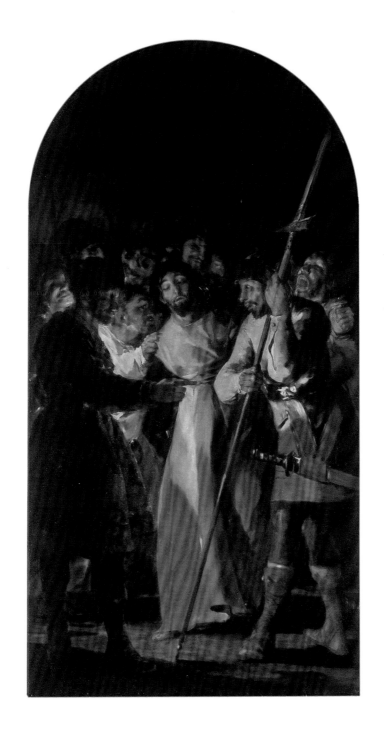

裸體的瑪哈
The Nude Maja

1797-1800 年

布面油畫，97 x 190 公分
馬德里，普拉多博物館

從繪畫角度來看，這幅畫作與對應的另一幅作品《著衣的瑪哈》，無疑是歐洲藝術中最著名的傑作。關於此畫創作時間、委託人及模特兒的身分等細節，至今仍無定論。這幅畫很有可能是應當時西班牙總理曼威·戈多伊的委託而創作。

1808年，戈多伊的財產清冊中提及兩幅畫作「床上的維納斯與穿著衣服的瑪哈」，顯然當時這兩幅畫已完成。至於畫中模特兒，似乎不太可能是阿爾巴公爵夫人，雖然她是一位積極活躍且不受禮教約束的女子。由於這個維納斯女神般的姿態被視為非常不得體，甚至到1945年，阿爾巴家族仍試圖證明畫中模特兒是別人，最有可能是哥雅的一位女性朋友。

另外，有一項可信度相當高的推論指出，穿著衣服的版本其實是（私人）裸體版的替代品，目的是為了讓（公眾）可以接受。1815年，兩幅畫作都被宗教法庭沒收，哥雅因此面臨猥褻罪指控，並被迫清楚交代他的創作依據和作畫意圖。

實際上，此畫似乎無法以一幅描繪神話主題的作品自居，因為它純粹只是表現一名躺在沙發上的赤裸女子。哥雅必定受到提香的《烏爾比諾的維納斯》（1538年，佛羅倫斯烏菲茲美術館）和委拉斯奎茲的《鏡子前的維納斯》（約1651年，倫敦國家畫廊）的啟發。這幅畫作可說是他畢生空前絕後的一幅創作，後來更成為許多十九世紀藝術家的靈感來源，其中最知名的當屬愛德華·馬內，和他那幅同樣極具爭議的畫作《奧林比亞》（1865年，巴黎奧賽美術館）。

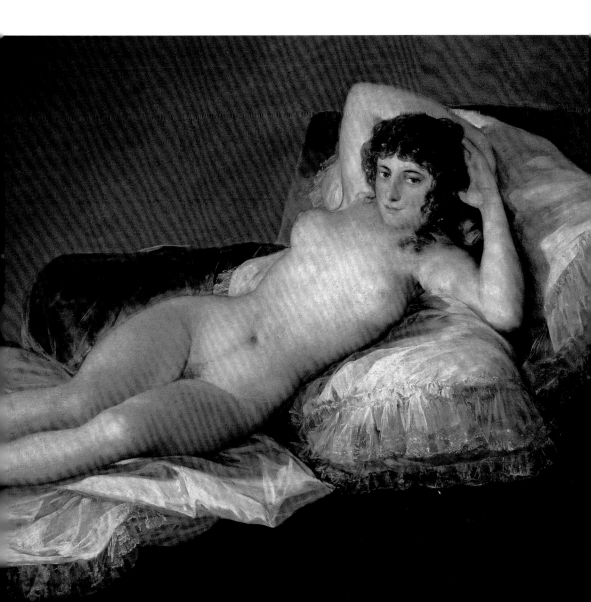

法蘭西斯科‧保拉‧安東尼奧親王
The Infante Francisco de Paula Antonio

1800 年

布面油畫，74 x 60 公分
馬德里，普拉多博物館

　　這幅畫作是哥雅為六歲時的法蘭西斯科‧保拉‧安東尼奧親王所繪製的一幅肖像，也是為了《查理四世一家》預先試畫的作品。1800年3月到5月，哥雅總共畫了12幅類似的肖像，因此在那段期間，他就住在位於阿蘭胡埃斯的王宮，以便為工程浩大的全家肖像做好充分的準備。

　　這些肖像除了採用褐色的背景為基調之外，哥雅同時也以充滿活力的明快筆觸來描繪，彷彿想在極短的時間內盡可能捕捉到所有人物的性格和特徵。雖然在全家福的肖像裡，親王的身形相對較小，不過站在父母中間，年幼的唐‧安東尼奧卻十分醒目，且帶有一種強烈的情感表現。這個時候的哥雅，已是繪製孩童肖像的專家。

　　事實上，他在1788年就已經創作了一幅引人矚目的孩童肖像──《唐‧曼威‧歐索里奧‧瑪德里克‧德‧蘇尼亞》（美國紐約大都會藝術博物館）──細膩地描繪貴族出身的小男孩模樣。

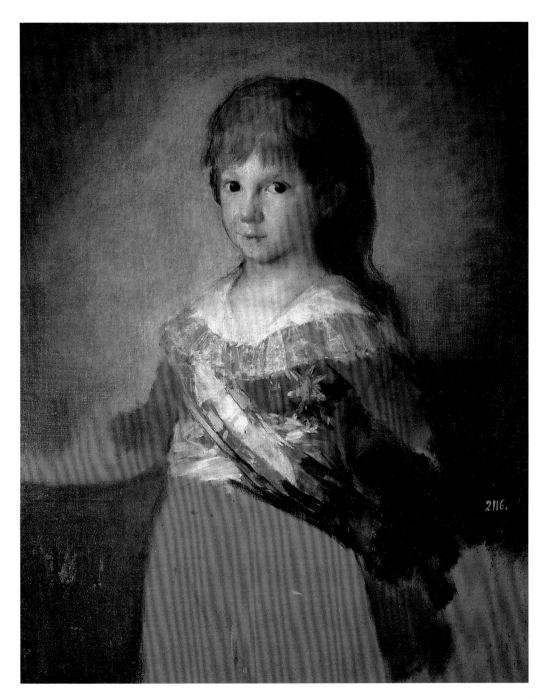

查理四世一家
The Family of Charles IV

1800-1801 年

布面油畫，280 x 336 公分
馬德里，普拉多博物館

　　眾所周知，哥雅為了這幅畫作預先進行許多的準備工作。此畫於1801年6月完成，是他耗時最久的委託創作之一。哥雅過去曾仔細研究過委拉斯奎茲的作品，《查理四世一家》的作畫靈感顯然源自迪耶哥‧委拉斯奎茲的著名畫作《宮女》（1656年，馬德里普拉多博物館）。

　　哥雅毫不避諱地使用誇飾和略帶諷刺的手法，描繪出王室這些看似虛偽的成人角色。例如國王臉上心不在焉的表情，與王后輕蔑、可憎的神色。站在查理四世和王后瑪麗亞‧路易莎中間的是唐‧安東尼奧親王，據某些人的推測，年幼的親王其實是王后跟她的情人曼威‧戈多伊所生的兒子。華而不實的唯物主義似乎是查理四世一家人的特點，不過此畫中他們表現出一個關係親密的和睦家庭。

　　站在王后身旁的唐娜‧伊莎貝拉，曾在若干年後以政治聯姻的名義引薦給拿破崙‧波拿巴。然而，拿破崙拒絕這項提議，他說：「我不希望自己的繼承人是一個衰微家族的後裔。」畫面左側，身著藍衣的年輕男子就是費迪南德，後來接任父親成為國王，並開啟西班牙歷史上最具爭議的一頁篇章。

　　畫中的暗色調提供一個完美的背景，充分凸顯出前景人物身上的黃色、灰色和藍色，而點綴其間的耀眼朱紅色，更為畫面增添絢麗色彩。整幅畫面的構圖，透過一件件銀線織成的精緻服飾，達到一致的和諧性。

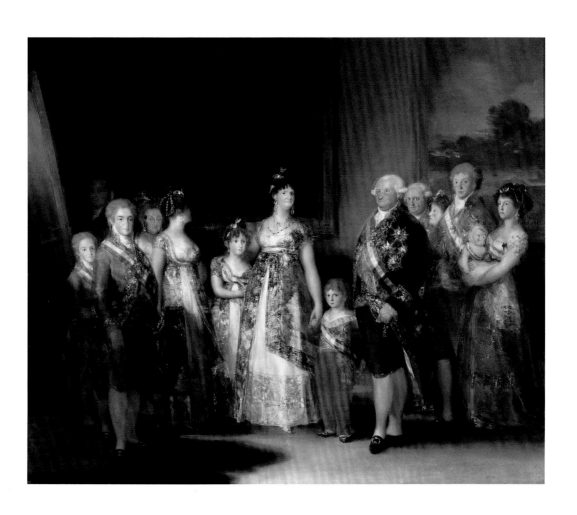

91

著衣的瑪哈
The Clothed Maja

1800-1805 年

布面油畫，95 x 190 公分
馬德里，普拉多博物館

　　從外形和裝扮來看，畫中主角看似一位上流社會的名媛，身穿刺繡紋樣的鬥牛士夾克，繫著一條淡色的腰帶，鞋子帶有金色綴飾。不過，她的姿態卻是一種公然的挑釁，彷彿在拒絕社會的規範和禮教。這個時期，「瑪哈風格」（下層階級女子活潑及俗豔的舉止和服飾）漸漸受到上層階級的歡迎和喜愛。

　　雖然這幅畫作與另一幅對應的《裸體的瑪哈》，在構圖上可說如出一轍，但就光線和色彩而言，兩幅作品卻截然有異。《著衣的瑪哈》是在暮色的光線下所描繪的情景，強烈明暗效果使得黏附在腿上的衣服縐褶更加明顯。相較於《裸體的瑪哈》，這幅《著衣的瑪哈》散發出一種更微妙的性感和情慾，而且濃郁的色彩富有一種流暢的層次感。

　　宗教法庭曾傳喚哥雅解釋這兩幅畫作的緣由和動機，遺憾的是，畫家個人的申訴從未獲得公開，否則他的回應將為藝術帶來更多啟發。自1901年以來，這兩幅畫作便在普拉多博物館展出。1930年代，西班牙政府驕傲地將作品複製成一組郵票，使它們能夠流芳百世，不過任何貼有《裸體的瑪哈》郵票的信件，都迅速遭到美國郵政單位退回。

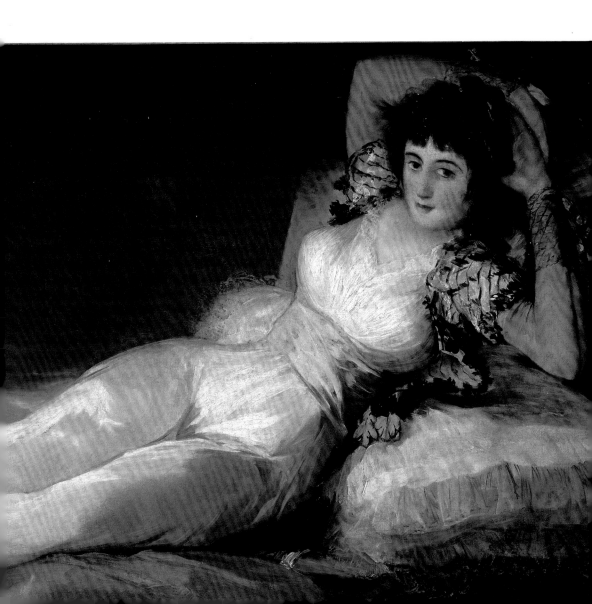

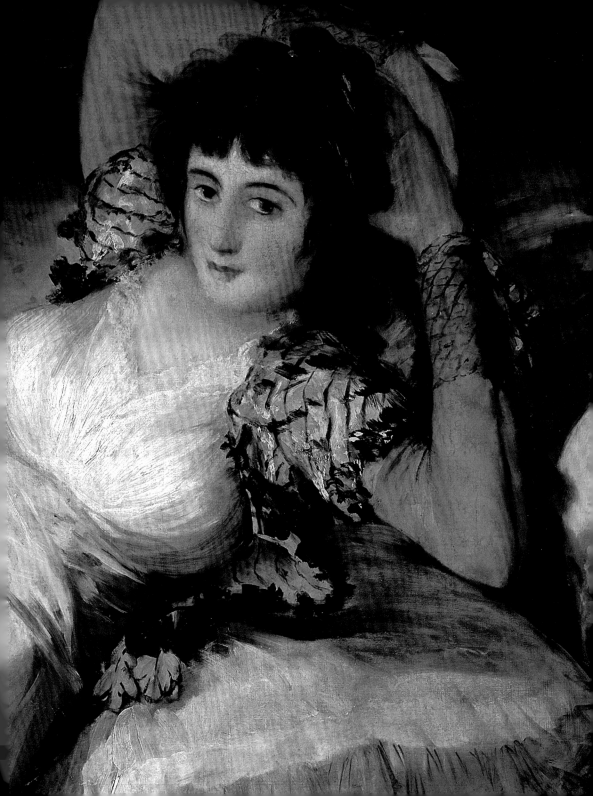

聖克魯斯侯爵夫人
The Marquise of Santa Cruz

1805 年

布面油畫，107.9 x 124.7 公分
馬德里，普拉多博物館

喬吉娜・特列斯－吉隆・阿隆索・皮門特爾，也就是聖克魯斯侯爵夫人；她曾出現在哥雅所畫的《奧蘇納公爵一家》群體肖像裡，亦即四名孩子的其中一人。此畫中，侯爵夫人的姿態讓人聯想到提香的作品《烏爾比諾的維納斯》（1538年，佛羅倫斯烏菲茲美術館）；同樣地，主角躺臥在覆蓋著紅色絲綢的長睡椅上，明亮的光線灑落在衣著的裙襬和她的腳尖，呈現出一位彷彿來自古典神話的人物。

畫中的侯爵夫人，穿著一件刺繡滾邊的淺白色禮服，肩部配有金黃色的飾物；一條黑色的女用長巾優雅地披在左手臂上，同時襯托出她的身形，頭上則以金色的花朵和葡萄作為髮飾。一撮長而捲的髮絲垂落在胸口，她的肌膚晶瑩剔透，雙頰微微泛紅；淡褐色的雙眼略帶輕蔑地凝視觀者。左手溫柔地扶著一把豎琴，暗示她可能裝扮成司掌抒情詩的繆思歐忒耳佩；不過，有些學者對於這項觀點表示質疑，指出象徵歐忒耳佩的樂器應該是長笛。此外，頭髮上配戴的葡萄藤葉，也讓她與酒神的形象產生聯想。

撇開這些不確定的推論，這幅畫的含意無疑是對喬吉娜的一種稱頌，因為這位侯爵夫人對文化深感興趣，而她的父母不僅是博學的貴族也是藝術的贊助人。

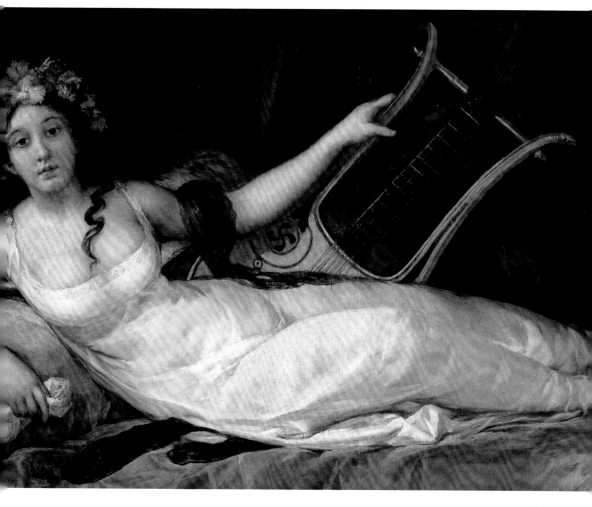

《聖克魯斯侯爵夫人》（細部）
The Marquise of Santa Cruz

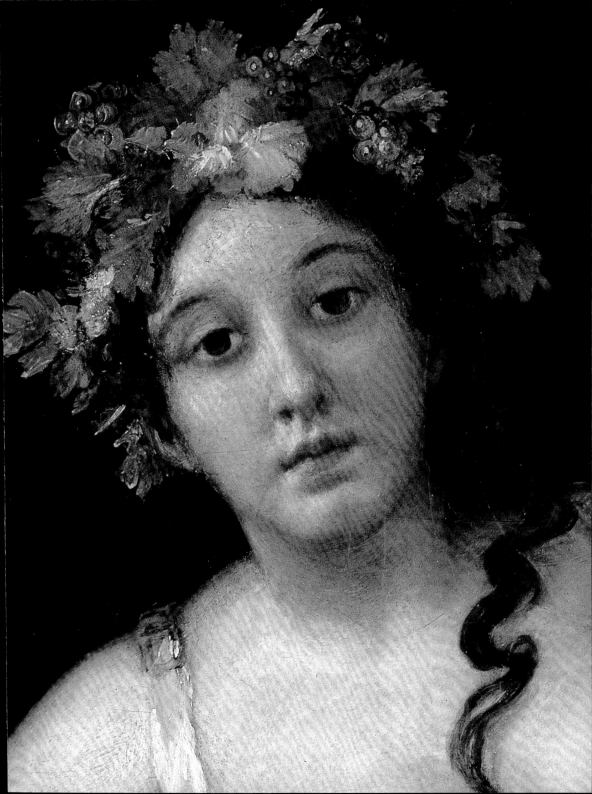

陽台上的瑪哈
Majas on a Balcony

1805- 約 1812 年

布面油畫
紐約，大都會藝術博物館

　　哥雅針對此一個主題畫了兩個不同的版本，第一個版本現為私人收藏（瑞士）。兩個版本具有顯著的差異：在第一個版本，哥雅採用比較凶險的手法來詮釋這個題材，色彩較為深沉，藉以營造更神祕的不祥氣氛；有人認為，該版本中的兩名女子可能是妓女。相較之下，第二個版本呈現了兩位帶著甜美笑容的妙齡女子，欣喜的神色與她們背後的危險人物形成鮮明的對比。

　　女孩的衣著描繪得十分細緻，看起來既美麗又優雅，年輕的肌膚透露著健康的紅潤。在她們身後的男子身分，至今仍無法確知，而且形象有些模糊。愛德華・馬內的畫作《陽台》（1868－1869年，巴黎奧賽美術館），無疑是向哥雅致敬的一幅畫作。在馬內的版本裡，描繪兩名與自己同樣出身中產階級的年輕女孩，她們身上穿著樣式簡單的白色棉質服裝，散發出一種和諧的美感與青春的活力。

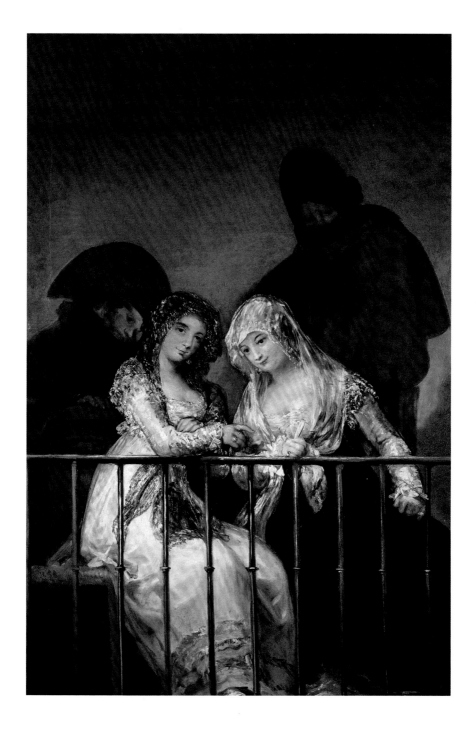

巨人
The Colossus

1808-1810 年

布面油畫，116 x 105 公分
馬德里，普拉多博物館

　　《巨人》是哥雅所有作品中最難以理解的一幅創作，雖然普遍認為此畫應該與拿破崙入侵西班牙有關，但仍舊引起些許不同的解讀。根據猜測，這幅畫的靈感是來自胡安‧包蒂斯塔‧阿里亞薩於1808年所寫的愛國詩作《庇里牛斯山的預言》。胡安的詩中描寫一名代表西班牙精神或守護者的「巨人」，挺身而出對抗拿破崙和入侵的法國軍隊。

　　根據此一詩作的詮釋，巨人站在無法看見的敵人和已經加入反抗行列的群眾之間。畫面下方狂亂的絕望情景，與上方巨人龐大強壯的身軀，相互取得平衡。面對逐漸逼近的威脅，巨人已經就戰鬥姿勢準備應戰。如同哥雅的其他作品，他顯露自己與祖國感同身受，透過畫筆描繪出老百姓在外來武力的殘酷壓迫和專橫下所遭受的恐懼。

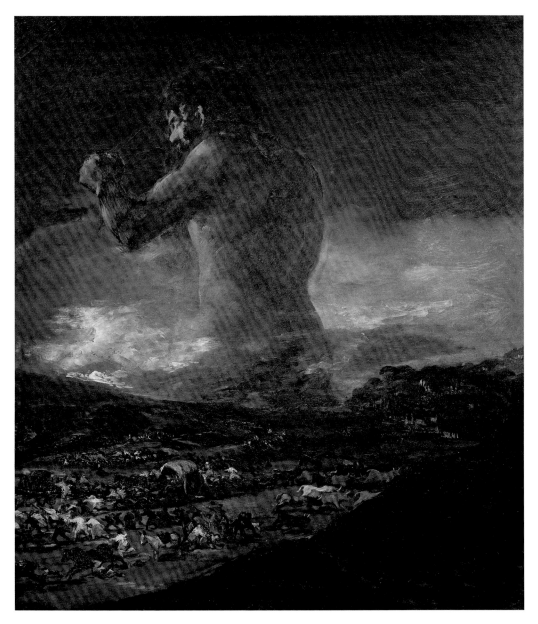

英勇之舉！壯烈成仁！
摘自銅版畫集《戰爭的災難》

A Heroic Feat! With Dead Men!
Plate from Desastres de la Guerra

1810-1820 年

—— 蝕刻畫，15.7 x 20.7 公分

　　由於牽涉到反當政者的內容，哥雅的銅版畫集《戰爭的災難》在他有生之年，從未面世。1808年5月2日，一群平民起義反抗占領的敵人。當時貴族和教會只顧維護自身特權，對老百姓漠不關心，這使得反抗行動越演越烈。至於國王，始終躲在自己的宮殿以求受到安全保護，對於群眾的懇求完全充耳不聞。接下來的數月，雙方陷入激戰而且十分兇殘，簡直可謂暴上加暴。

　　1814年10月，這場起義的英勇策畫者之一，帕拉福克斯將軍號召哥雅和其他藝術家親自到薩拉戈薩來直接目睹事件的景況，並請他們「見證這些居民的勇氣……，因此，我心有目的地前往現場，描繪同胞的壯烈、祖國的榮耀。」結果，哥雅最後創作了一系列的粗暴圖像，隱喻戰爭的瘋狂。無論是法國軍隊或西班牙百姓，在哥雅筆下全都成了胡亂屠殺的兇手。

　　此一系列的版畫，絲毫不見任何希望，而且整個系列的主旨自頭至尾都在刻畫無情的殘暴，完全失去理性的暴行。只有在《隨想集》的最後一幅版畫《時候到了》，才露出一線曙光，光明與真理的力量也不至於蕩然無存。

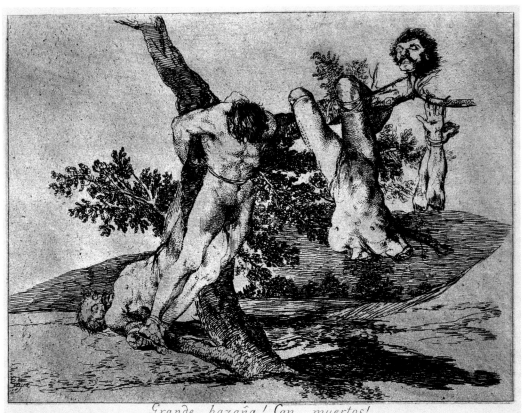

Grande hazaña! Con muertos!

作品│WORKS

安東妮亞・札拉特
Antonia Zárate

1811 年

布面油畫，71 x 58 公分
聖彼得堡，艾米塔吉博物館

　　短短幾年，哥雅就為這位美麗且知名的女演員畫了兩幅肖像，其中一幅是坐在沙發上的倩影，目前收藏於都柏林的國家美術館；另一幅則是半身畫像，亦即此處展示的作品，因為慷慨的捐贈，現在得以收藏於聖彼得堡的艾米塔吉博物館。

　　這名女演員年僅39歲便香消玉殞，兩幅畫作都是在她去世的前幾年完成。除了構圖方式明顯不同之外，心理狀態的情感描繪也大異其趣；究竟哪一幅先完成，至今仍無解答。採坐姿的畫像裡，女演員坐在沙發上的姿態有些僵硬，與觀者的距離較遠，她的臉位在畫面的上半部。看起來彷彿陷入一股極大的悲痛中，卻仍保持著冷漠，似乎不想讓觀者察覺到她的哀傷。

　　相形之下，這裡這一幅畫描繪的女演員比較接近觀者，憂鬱的情緒也更直接地表露出來，好像希望能引起觀者的憐惜。這個時期，哥雅已是赫赫有名的官方肖像畫家，不過在此畫中，可以看出他縱情地刻畫女演員更深層的心理狀態，藉以展現創作的自由發揮。

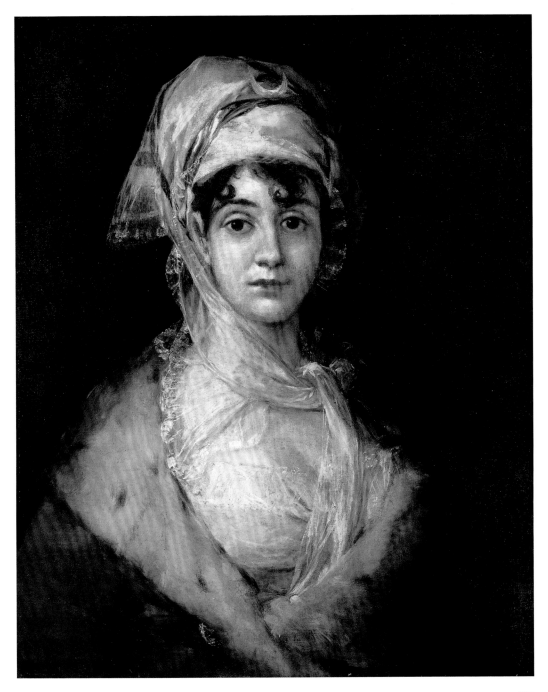

1808 年 5 月 2 日：
馬木魯克傭兵的侵襲

The Second of May 1808:
The Charge of the Mamelukes

1814 年

布面油畫，266 x 345 公分
馬德里，普拉多博物館

　　為了用畫筆記錄1808年抵抗法國軍隊入侵的一場最重要的民間起義行動，哥雅在1814年向官方提出申請並獲得一筆資金贊助。哥雅與同情法國且對雙方暴行感到不安的自由派人士聯繫，因為他們聲稱曾親眼目睹那一次戰役。

　　此幅畫中的戰爭場景，描繪的是馬德里的百姓正對一群騎馬的埃及士兵（亦即馬木魯克傭兵）和帝國軍隊的裝甲騎兵發動攻擊。這幅畫作並沒有特定的焦點：就整體來看，透過馬匹驚恐地朝右移動，創造出混亂但凝聚的氣氛。

　　這種手法捨棄傳統的構圖原則，不過捕捉到了戰爭狂亂的關鍵時刻。畫中沒有任何英雄人物，只有群眾自發性的兇暴行動和激憤之情。

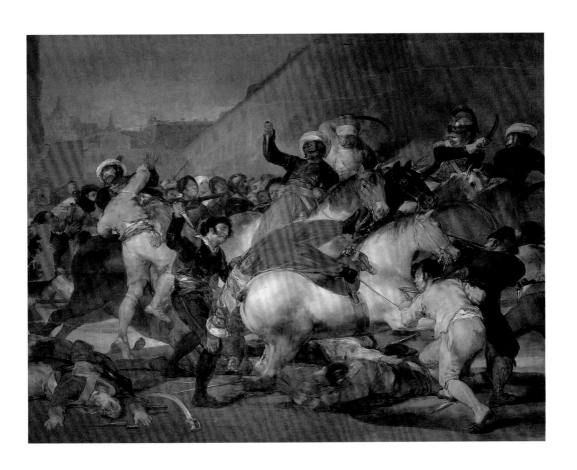

1808 年 5 月 3 日：
西班牙保衛軍的槍決

The Third of May 1808:
The Execution of the Defenders of Madrid

1814 年

布面油畫，266 x 345 公分
馬德里，普拉多博物館

　　這幅畫作是哥雅描繪「最著名的英勇行動……，我們反抗歐洲專制入侵的光榮起義」的其中一個場景，與前一幅《1808年5月2日》於同一時間完成。這幅畫同樣也獲得西班牙當局的補助。畫中描繪的槍決場景，發生地點位在馬德里郊區的皮歐王子山丘。哥雅以一種不帶修飾的手法來呈現：已經有三具屍體倒在血泊中，一位僧侶和其他幾名參與起義的百姓即將遭到槍決；另一側，還有被判死罪的群眾正縱列登上山丘。這個處決的場景在夜間舉行，背景中依稀可見黑暗的夜空映襯著城市的輪廓。在燈籠的光線照耀下，殘酷的槍決正在上演。

　　這幅畫作「像是一則實地的攝影報導，公開揭露有如發生在越南的殘暴行為。看不見士兵的臉，他們猶如穿著制服的傀儡，象徵了暴力和死亡的『隊伍』（畢卡索也曾選擇同樣的主題，表現他的畫作《朝鮮的大屠殺》）。這些愛國者並沒有英雄式的從容就義，只有狂熱與恐怖。這場屠殺在一只方型大燈籠所發出的黃光下執行，一道「理性之光」？然而，四周全被黑暗吞噬，城市也如往常的夜晚一般沉睡了。」（《藝術訪談》，1980年，朱利奧·卡羅·阿根）

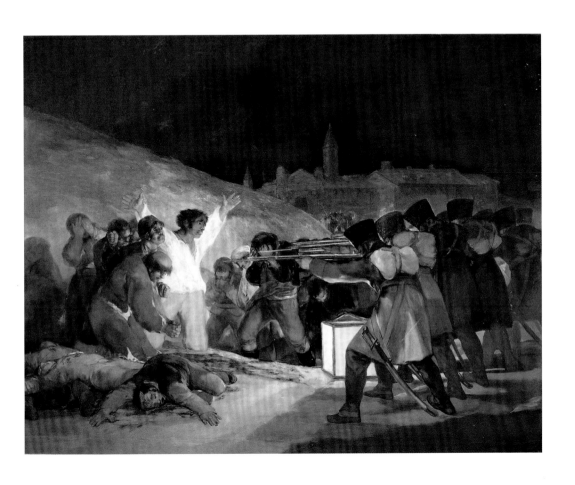

何塞・雷沃列多・帕拉福克斯將軍

General José Rebolledo de Palafox

1814 年

布面油畫，248 x 224 公分
馬德里，普拉多博物館

何塞・雷沃列多・帕拉福克斯是西班牙獨立戰爭中最受歡迎的軍人之一。哥雅繪製此畫時，這位將軍當年39歲。畫中，將軍全副武裝騎在馬背上，右手舉起一把利劍，左手緊握馬匹韁繩。在他身後的背景是一片乾旱的荒涼土地，畫面左邊呈現了剛剛交戰後的零星火苗。

哥雅畫過幾幅著名的騎馬肖像，其中包括：瑪麗亞・特雷莎・瓦拉布里加、瑪麗亞・路易莎・波旁－帕爾瑪、查理四世與英國威靈頓公爵。此作是這個系列的最後一幅。

哥雅似乎一直在嘗試利用馬的後腿來表現更強烈的移動與律動感：後腿的位置略微斜倚在對角線上，透過些許光線加以強調。這樣的效果更能加深馬匹龐大的軀體，同時遮住天際線。哥雅在這幅畫面左下角簽上自己的名字。

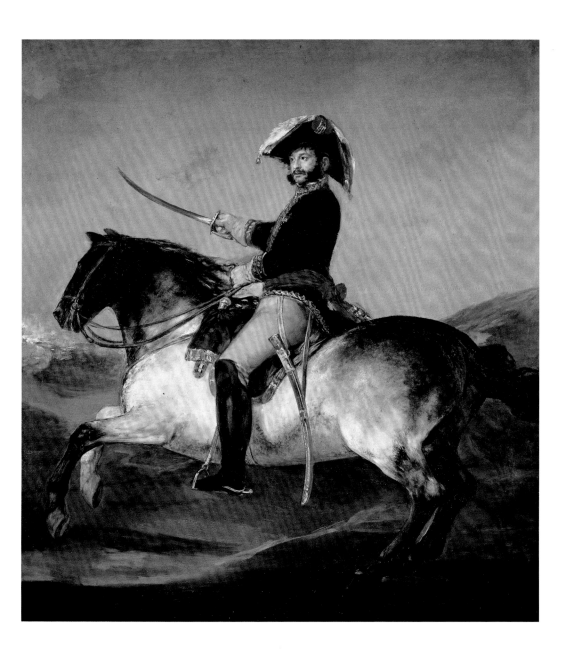

穿著皇袍的費迪南德七世
King Ferdinand VII with Royal Mantle

1814 年

布面油畫，212 x 146 公分
馬德里，普拉多博物館

　　第二次被英國威靈頓公爵所率領的軍隊擊敗後，法國人終於在1813年6月從西班牙撤退，流亡異鄉的西班牙國王費迪南德七世也終於得以返回馬德里。費迪南德七世回到西班牙後，哥雅憑藉記憶和利用1808年原本要為費迪南德七世繪製騎馬肖像所預備的兩張草圖，再為國王畫了幾幅肖像；至於那兩張草圖，費迪南德七世當時每幅只坐下來45分鐘讓哥雅描繪。

　　毫無疑問，這正好可以解釋為何後來幾幅肖像的臉部表情都十分相似，儘管姿勢、背景和服裝，因應不同場合而做了改變。這些後來的肖像是由不同的協會和機構所委託的，並且占據了哥雅很多時間來繪製，尤其因為畫家努力避免讓這些肖像看起來重複。

　　此處展示的畫像，缺少了哥雅許多其他肖像畫中所具有的生動感：在此畫中，費迪南德七世的身體看起來似乎有些僵硬和笨拙。若直接觀看頭部的描繪，國王彷彿像是一名性格殘忍且極端保守的獨裁者。

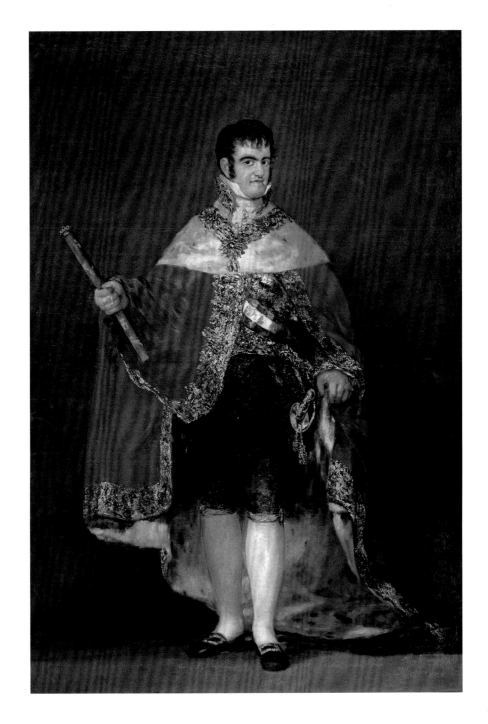

作品 | WORKS

鬥牛
Bullfight

1814- 約 1819 年

—— 布面油畫，45 x 72 公分
馬德里，聖費爾南多皇家藝術學院

　　這個鬥牛場景發生在一座村莊的廣場上。騎在馬背上的鬥牛士和一頭野蠻的公牛，正面對面地處在臨時搭建的競技場中央。他們被人群團團圍住，這群觀眾迫切地想要目睹人與動物、智力與原始本能之間的搏鬥。

　　空氣中彷彿可以嗅出緊張的氣氛，全部的人都在屏息以待。所有其他細節：房子、天空、人群與其他鬥牛士，似乎顯得無關緊要，因為每個人的注意力都集中在這個對峙的場面。時間好像暫時靜止，甚至連馬、鬥牛士和公牛，都像定格般一動也不動，擺好接下來準備立即採取行動的姿勢。

　　這是一場古老的儀式，一個以死亡為結束的殘暴對決，一個死亡悲劇對抗勝利榮耀的衝突。看畫的觀者和背對著他們的畫中群眾一樣，似乎也加入了圍觀的行列，拋下所有的事，目光只專注於場上正在上演的戲劇。

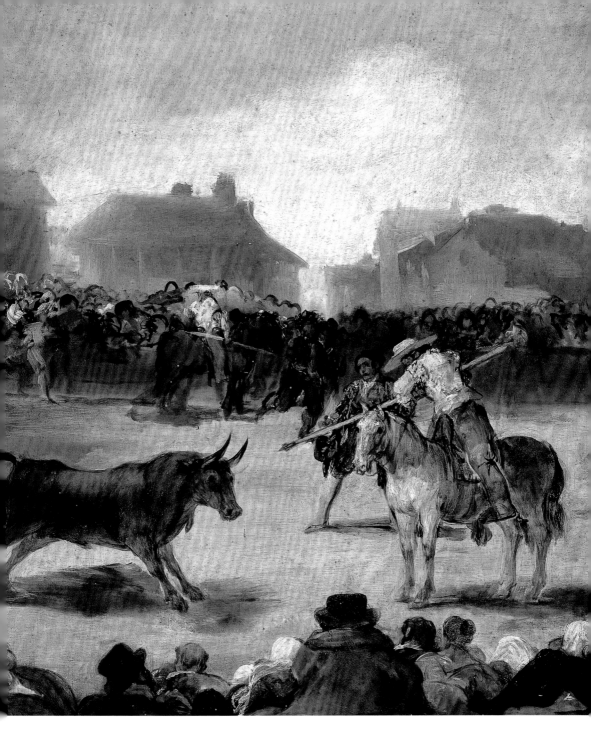

熙德戰士用長矛刺中另一頭公牛
摘自銅版畫集《鬥牛》

El Cid Campeador Spearing Another Bull
Plate from Tauromaquia

1815-1816 年

—— 凹版蝕刻畫，25.5 x 35.5 公分

創作《戰爭的災難》時，哥雅也同時進行此一系列超過30幅的蝕刻版畫，內容選用西班牙的國家運動「鬥牛」為描繪主題。哥雅對自己《鬥牛》系列的銷售抱有很高的期望，因為在當時這是極為盛行的題材；但在現實中，他的畫風過於創新，並不符合一般大眾的喜好。

此一系列的大部分畫作，都專注於呈現鬥牛的歷史和技術的演進；其餘部分則是描繪一些鬥牛運動中具有代表性的歷史人物。這裡展示的作品，畫的就是英勇的西班牙人羅德里戈‧迪亞斯‧維瓦爾，素有「熙德戰士」的美譽（大概的意思為「軍事藝術的最高將領」）；此人是中世紀晚期的一號響亮人物，同時也是一首創作於1140年流行詩中所描述的主角。

他生於布爾戈斯郊區，不僅驍勇善戰，更因擊退阿拉伯人而贏得「熙德」這個綽號。事實上，此項稱號即是源自阿拉伯語中的「西迪」一字，意指將領或紳士。這幅畫中，哥雅筆下的主角穿著十六世紀的服飾。

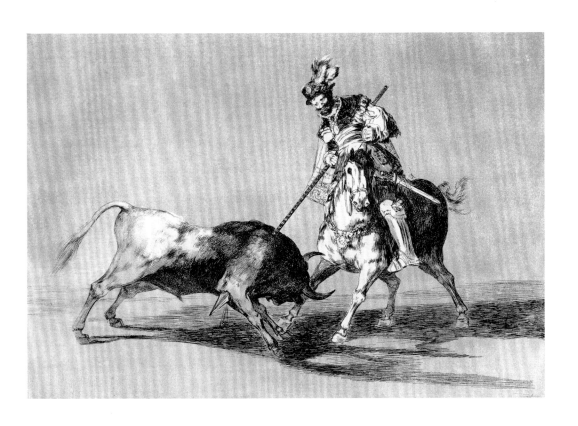

蠢人的愚行
摘自《荒誕集》

Simpleton's Folly
From Los Disparates

約 1816-1823 年

—— 凹版蝕刻畫，24 x 35 公分

　　《荒誕集》是哥雅最後一組偉大的銅版畫創作，也是最晦澀難懂的一個系列，一般將其標題譯為「愚行」或「荒謬」。哥雅生平從未發表這部組畫，當1864年終於出版時，被冠以「箴言」作為畫集名稱，不過很難理解為何會如此選用。

　　對我們來說，這些圖像可能顯得荒謬可笑；但對哥雅本人，其實不然。這幅蝕刻畫描繪的主題是關於博巴利孔：他是一名愚蠢的巨人，一個從西班牙狂歡節所衍生出來的特色人物。這名笨重、露齒而笑的巨人，象徵教會所鼓勵的信仰和實踐。相對於巨人龐大的身軀，另外一名身形矮小的僧侶，則躲在用紙糊成的聖母像背後，就像那些參加宗教節日遊行的人們一樣。

　　《荒誕集》中的部分畫作，哥雅雖然重新詮釋一些他以前曾嘗試過的題材，不過卻以一種更具諷刺和批評意味的手法來描繪。也因如此，致使他不得不躲起來，以防執政當局的強烈反彈。

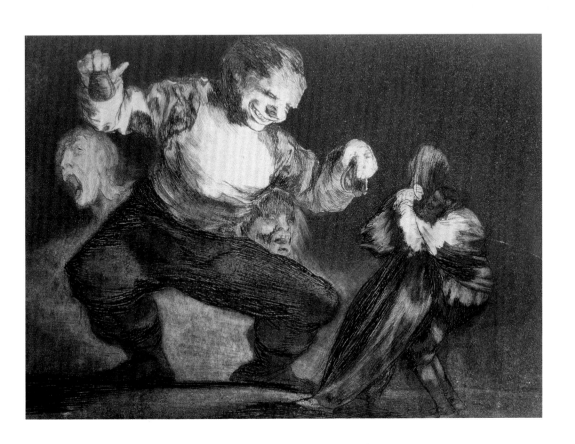

與阿利雅塔醫師的自畫像
Self-Portrait with Dr. Arrieta

1820 年

布面油畫，117 x 79 公分
明尼蘇達，明尼阿波里斯藝術中心

「這幅畫實際上是一幅雙重肖像，哥雅出於感激之情而繪製的作品。兩位主角從陰暗的背景中浮現：哥雅的臉色蒼白、憔悴，挺直但虛弱地坐在床上；旁邊這名年紀較輕的醫師，左手摟住哥雅，右手則拿著杯子幫助哥雅服藥。他們身後的黑暗處還有三個人，輪廓模糊但依稀可辨：學者似乎都認為其中一位手拿著高腳杯的應該是牧師，準備為病重的哥雅做最後的儀式，而另外兩人則是照顧哥雅的看護女傭。

神職人員的出現更加凸顯病情的嚴重，病人顯然徘徊在死亡的邊緣。……這幅畫作的焦點似乎是……，哥雅的兩隻手抓住床單，彷彿仍緊握著生命不放；而床上這襲紅色的床罩，則是血和死亡的象徵。

眾所周知，哥雅一直是不可知論者，而且也是位開明的思想家和現代主義者。這裡，他勇於面對自己的死亡，並非消極地臣服於死神。他似乎仍想提振精神，試圖召喚力量對抗命危。」（《從哥雅到沃荷的現代自畫像》，1997年，阿爾貝托‧博阿托）

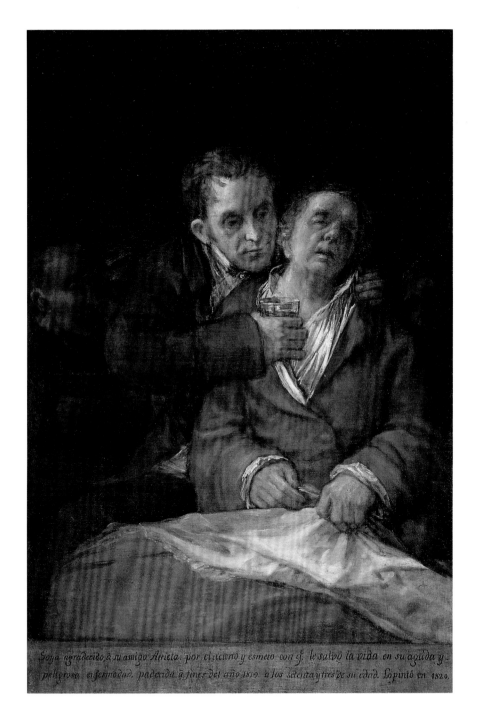

Goya agradecido, à su amigo Arrieta: por el acierto y esmero con q.^e le salvò la vida en su aguda y peligrosa enfermedad, padecida à fines del año 1819, à los setenta y tres de su edad. Lo pintó en 1820.

奇幻景象（阿絲莫迪亞）
Fantastic Vision（Asmodea）

1820-1823 年

油畫，從灰泥牆面轉移到畫布，123 x 265 公分
馬德里，普拉多博物館

這幅畫作原本裝飾於哥雅自宅「聾人之家」的二樓客廳。如同一樓的《聖伊西多雷的朝聖之旅》，作品描繪的主題像謎一樣，難以理解。一般認為，畫中這名披著紅袍的女子是阿絲莫迪亞，亦即女版的魔王阿斯莫德；《偽經》中的〈多俾亞傳〉，記述了這個魔王。

另外，她與波斯神話中憤怒的邪魔伊斯瑪·迪瓦也有關聯；此邪魔曾在十七世紀貝萊斯·格瓦拉所寫的通俗小說中，化身為魔鬼佐波（《瘸腿魔鬼》，1641年）。該小說裡，殘酷的惡魔將嚇壞的英雄唐·克萊奧法斯飛速帶到空中。另一種解釋則認為，這名可能是女神密涅瓦的女子，將普羅米修斯送上高加索山。

更進一步的推測是，這個場景象徵著對當時政局的一種諷喻；戰爭過後，暴虐的費迪南德七世回到西班牙並重登王位，而直布羅陀巨巖便成了西班牙自由派人士的避難所。或許想將空間繪滿，哥雅在畫面的右下角增加了兩名躲在暗處的士兵，正將槍口對準一群騎馬的男人，而他們可能是反對君主專制的異議分子。

聖伊西多雷的朝聖之旅
The Pilgrimage to St. Isidore

1820-1823 年

油畫，從灰泥牆面轉移到畫布，140 x 438 公分
馬德里，普拉多博物館

　　此畫是「黑色繪畫」系列的其中一幅，原本位於哥雅「聾人之家」住所的一樓。延伸的室內空間讓哥雅可以描繪畫中如蛇形般的朝聖隊伍，從遠處山間緩慢移動，接著蜂擁而至、進入畫面的前景。

　　這些狂躁、脫序的人群，正前往馬德里的守護神聖伊西多雷的聖地，據說那裡有一座神奇的噴泉。整個場景採用灰暗色調，不過仍保留一絲微弱的光線，照亮前景中的主要人物。他們驚訝的神情，臉上睜大著眼、張開的嘴，透露出入迷和發狂時的不同表情。這支行進的綿延隊伍可謂秩序紛亂，其中有男有女，還有剃了光頭的僧侶，幾乎是一個挨著一個擠進隊伍裡。

　　有些學者認為，哥雅刻意將自己厭惡的宗教法庭成員畫進不受控制的群眾裡，並將他們的臉孔描繪得奇形怪狀，只是出於一種自娛罷了。筆觸快速、厚重，油彩下的每張臉帶有顯著的面部表情。這幅畫隱喻了愚蠢、狂熱，及毫無理性，而這些也是畫家時常選用的主題。不過在這裡，哥雅更將陰森與邪惡的描繪發揮到極致。

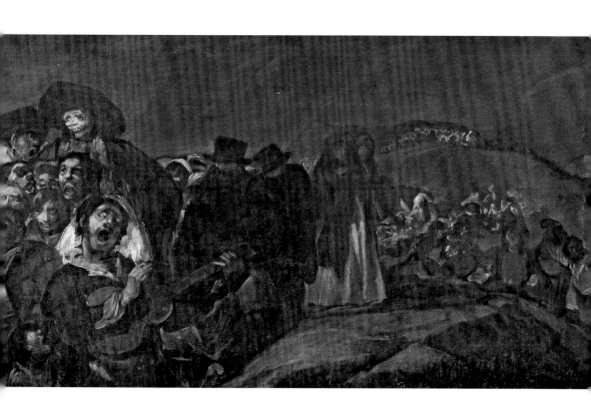

噬子的農神
Saturn Devouring One of his Children

1820-1823 年

油畫，從灰泥牆面轉移到畫布，143.5 x 81.4 公分
馬德里，普拉多博物館

「畫中的農神，其實是一種憂鬱的象徵，這是理解此畫一個相當重要的觀點。雖然哥雅仍舊展現驚人的天賦和創造力，卻也透露生命無可避免的耗弱和損傷：老化、疾病，及與日俱增的孤立感。畫家藉由色彩和主題，描繪出黑暗的險惡和威脅。如同其他所有的『黑色繪畫』，黑色在畫面中始終占有主導地位。不過，哥雅有時還是會使用較淺的灰色和白色，或偶爾加上深色的閃光來緩和整個畫面。

有些人嘗試對每幅『黑色繪畫』的場景提出解釋，就拿『聾人之家』的這幅《噬子的農神》來說，部分人士便以歷史、文學、神話，或寓言的角度詳盡闡述，但他們似乎都忽略了隱藏其中的真正含意。

當時的人們對占星術和占星日曆極感興趣，哥雅會選用這些題材，其實並不令人意外，他甚至可能對某些曾經表現過此類主題的木刻版畫十分熟悉，其中包括一個約在1465年以塔羅牌為主題而創作的著名木刻版畫。同時，他也一定看過西班牙王室的藏品中，彼得·保羅·魯本斯於1636年所畫的《噬子的農神》（現為馬德里普拉多博物館館藏）。另外，更多關於這個主題的描繪，也能在馬德里的托雷德拉帕拉達宮殿的收藏裡發現。」（《哥雅、農神與憂鬱》，1989年，福爾克·諾德斯特龍）

這幅畫作代表哥雅在生命的此一階段，所發表的個人宣言：它帶來的是一種極度不安的衝擊，使用的繪畫技巧幾乎悖離了正統的規範。

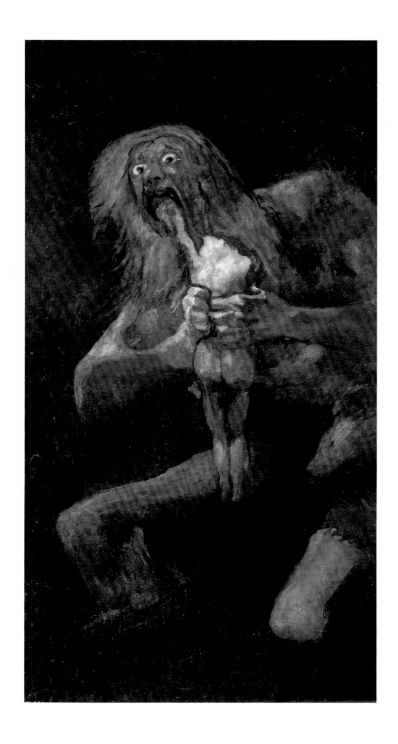

鬥牛
Bullfight

約 1825 年

布面油畫，32 x 44 公分
馬德里，普拉多博物館

1823年，西班牙已經回復君主政體，國王再度重掌絕對的權力，緊接而來的是一個專制壓抑的時期。1824年春天，宣布大赦後，此時的哥雅已是白髮蒼蒼的年邁長者。他向費迪南德七世告假，並徵得國王同意離開西班牙，前往法國的普隆比埃湖區靜養身體。事實上，他心裡早已暗中準備離開祖國。

他在波爾多定居，自此之後便在那裡生活，直到1828年去世。在這段期間，他又畫了幾幅不同場景的鬥牛作品，有些被認為是西班牙藝術家歐仁·盧卡斯的創作。然而，對於他們的相似性和作品的歸屬問題，在哥雅完成宏偉的平版系列版畫《波爾多的公牛》後，質疑的聲浪似乎愈來愈小。

生命與死亡之間無止盡的搏鬥，顯然讓哥雅十分著迷，因此他再次將鬥牛的場景表現在畫面的正中央。如同智慧和理性急欲戰勝蠻力，對哥雅來說，這項風靡全國的運動，讓他感受更深且極具象徵意義。相同主題的描繪，也可以在哥雅的另一個蝕刻畫《鬥牛》系列中找到。

波爾多的擠奶女僕
The Milkmaid of Bordeaux

1825-1827 年

布面油畫，74 x 68 公分
馬德里，普拉多博物館

「這幅畫是以寫實手法來描繪現實生活中的情景，但畫中的人物卻有近乎夢幻般的美感。畫中女子呈坐姿，身體略微前傾，彷彿內心若有所思，一個充滿詩意的體態。哥雅將自己對生命的無盡渴望與對藝術的持續追求，全都凝聚於畫中的女子身上。哥雅此畫甚至也使用了創新的技法：他將澱粉、細砂及油料混合，同時透過畫筆、調色刀與碎布的交替應用，最終創作出這幅別具一格的傑作。

畫中的用色濃烈，以綠色和黑色為主要色調；深色的捲髮完美地襯托出姣好的臉蛋。此畫無疑是哥雅的『絕筆之作』；寫實表現結合了少許的輕盈技法，創造出寄情寓意的繪畫境界；一種和諧的組合，將他所有的作畫本領展露無遺，自然成為關注的焦點。

印象派代表畫家馬內曾經表示，從這幅畫可以看出哥雅是印象派的一位先驅。就筆觸的靈活運用、人物心理狀態的刻畫，哥雅的作品確實卓越非凡。」（《法蘭西斯科·哥雅：1746-1828年》，1980-1982年，何塞·加門—阿斯納爾）

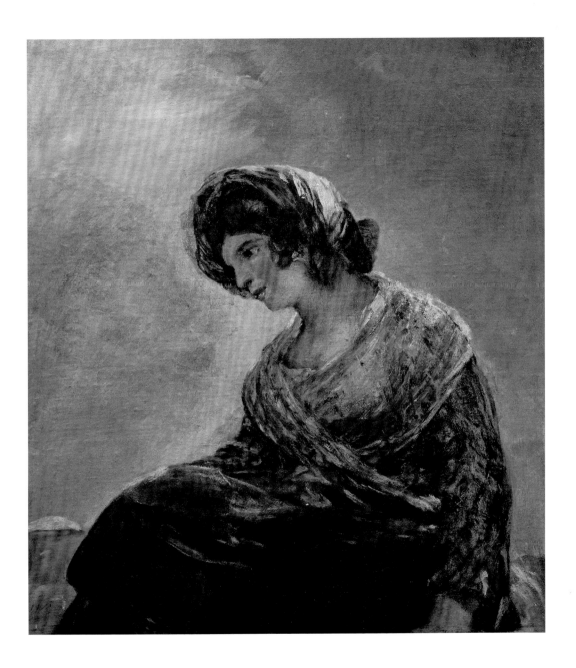

藝術家與凡人｜The Artist and the Man

貼近哥雅

私人信件：誠摯、熱情與知己

父親去世後，哥雅曾寫道：父親沒有留下任何遺囑，因為他一貧如洗，什麼都沒有留下。想必鍍金這項技藝賺不了多少錢。儘管如此，哥雅的父親何塞·貝尼托·德·哥雅·弗蘭克仍設法將兒子送到宗教機構興辦的皮亞斯教會學校接受教育，讓哥雅贏在人生的起跑點。在學校裡，哥雅結識馬丁·薩巴特，後來變成一輩子的至交。尤其在1777至1799年間頻繁往來的書信，為他們的友誼留下許多翔實的紀錄。

這些信件不僅讓後人能夠洞悉這位藝術家的性格，同時也提供哥雅私人生活與職業生涯的重要細節。哥雅的名譽曾經遭到惡意的誹謗；那些毫無事實根據的批評，主要出自薩巴特的其中一名孫子。他堅稱：「哥雅有一段動盪紛擾的年輕歲月，到處與人爭吵，風流韻事一籮筐。他總是大膽妄為，隨時準備跟人打架。18歲時，哥雅被迫離開他的出生地，因為他捲入一場造成三個人喪生的鬥毆事件。哥雅躲了起來，直到家人想盡辦法讓他偷渡到馬德里。」然而，並沒有任何證據能夠證明上述的指控。相較之下，信中的字裡行間反而透露出哥雅是位深情款款與溫和沉著的人。下面所舉的兩個例子，第一封信沒有簽上日期，第二封則註明1781年10月6日寫於馬德里：

「親愛的馬丁，你的來信讓我十分渴望見到你。若不是現在繪畫工作纏身，我一定會馬上飛奔前去找你。我對你的鍾愛至深，你就像我的家人，沒有人和你一樣。生活裡，能與共度時光是最美好的事，不論是一起狩獵或共同啜飲熱巧克力……，這是我所有的渴望，如果你的來信仍持續充滿同樣的情感，我將會因為等得不耐煩而死去，或是到最後開始喃喃自語好幾個小時，彷彿我在跟你說話似的。」

「最親愛的馬丁，我必須向你保證我有多麼欣賞你寄給我的詩，雖然今天我沒有太多情緒談論這個。我的好友呀！當我讀到你的最後一行詩句，我嫉妒死了。尤其當你提到打獵時，你可能無法想像我內心有多羨慕你。上帝顯然不願讓我享受，但對我來說，這卻是我人生最大的樂趣啊！自從來到這裡，我只有出門打獵過一次。但是，沒有人比我的技術更厲害，19次出手，只有一次未擊中，袋子裡裝了2隻野兔、1隻兔子、4隻鷓鴣寶寶、1隻老鷓鴣和10隻鵪鶉。所有的獵物全都是在一天的行程捕獲！我唯一一次失手是在獵一隻鵪鶉時。我很高興這裡有兩位最厲害的獵人和我同行，他們的槍法也很準。我們三人獵到很多獵物，雖然我們必須行經7個村落，從馬德里到『鋸齒山脊』。

依照你的建議，我只給了托萊多一些食物和一份推薦信函。他已經回去了，我認為他現在正往薩拉戈薩的途中。我後來就沒有再看到這個可憐蟲。他看起來極度不高興，而我最大的苦惱是他讓家裡到處藏有跳蚤。」

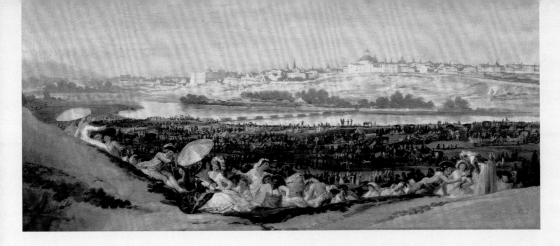

新古典主義與浪漫主義：
哥雅的獨創性

　　哥雅受過良好的教育，以及他造訪義大利所獲得的寶貴經驗。在義大利時，哥雅親眼見到許多古蹟文物，同時感受到當時古典主義與自然主義的融合，這種壯大的融合，使得義大利藝術的發展更加明確。哥雅在羅馬那一年時間，以作畫維生，並從周遭的生活中不斷充實自己。哥雅在這段時間畫了一幅著名的《漢尼拔率軍翻越阿爾卑斯山》，這幅畫作似乎結合托斯卡尼的矯飾主義、巴洛克風格和艾爾·葛雷柯的特色。哥雅提交此畫參加帕爾瑪美術學院所辦的藝術競賽，評審團給予的評論結果如下：「這幅引用維吉爾的詩為創作題材的畫——『現在，我們終於緊緊抓住稍縱即逝的義大利海岸』——共獲得六票。此畫富有藝術造詣，細膩的筆觸描繪出漢尼拔的表情與所在的位置。倘若用色能更加真實，構圖能更貼近主題，就可能會讓評審對優勝者的遴選猶豫不決。」關於哥雅用色與構圖的批評，以及對他創作技巧與具震撼力的表現方式所給予的稱讚，無疑是為哥雅在生病前的藝術風格做了最簡潔的概述。

　　哥雅回到馬德里後，當時西班牙最受歡迎的兩位藝術家是安東·拉斐爾·蒙斯與喬瓦尼·巴蒂斯塔·提耶波羅。那時，蒙斯是歐洲最有名的藝術家，同時也是新古典主義的重要代表人物；另外，蒙斯也是具影響力的新古典主義藝術史學家約翰·約阿希姆·溫克爾曼的朋友。儘管提耶波羅受到委託為王宮繪製最重要的溼壁畫，不過他的風格過於隨意、虛幻。這兩位藝術家都對哥雅早期的繪畫風格具有相當程度的影響，但不算太深或巨大。哥雅算是憑藉自己的努力，在那個世紀末的最後二十年裡，讓自己成為西班牙最重要的藝術家。

　　當時正逢洛可可風格衰微、新古典主義崛起之際，必須歸功於哥雅這位推手，將西班牙的藝術正式帶進現代時期。蒙斯曾形容哥雅是「一位充滿活力的天才，能夠推動藝術驚人的進展。他也十分受到國王的器重，在王室服務期間，可謂功高德重。」歐洲當時興起一股懷舊熱潮，哥雅卻無法苟同：「儘管看到許多同時代的藝術家，以古典手法來呈現他們對於美的追求，哥雅仍拒絕將藝術回復到古典風格。」哥雅與同時代的藝術家唯一的共通點就是對於發現（藝術）起源的渴望，不過哥雅採取了不同的途徑：哥雅可能是唯一一位藝術家，將實際體認到的藝術起源轉換成一種自發

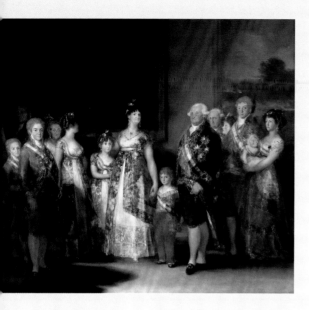

性的創作力量，而非將它當成一個仔細研究的
對象，或只是依樣畫葫蘆，重新塑造不變的淳
樸田園風格。

對哥雅來說，藝術起源如同狄德羅與浪漫主
義之間的關係，這個起源具有畫龍點睛的輔助
能量，而非嚴密遵循的理想原則。就像哥雅在
自己的畫作中詳盡著墨的部分，例如：野牛眼
神裡所透露出的力量、「瑪哈」們所注重的髮
型、喧嘩騷動的人群描繪，以及這個世界所展
現的色彩。古典題材對哥雅不太具有吸引力，
像是希臘神話中白牛所象徵的隱喻，或是神話
人物化身成動物的雕像。哥雅顯然對這些象徵
或寓意興趣缺缺，情願去描繪一頭黑色的野獸
（指的是野牛），在村莊廣場舉行的鬥牛活動
中被宰殺。哥雅追尋的是一種現實描繪，不過
卻將焦點集中在事物的黑暗面。對哥雅而言，
生命與死亡彼此緊密相連。」（《法蘭西斯
科·哥雅》，2003年，讓·斯塔羅賓斯基）

聖費爾南多皇家藝術學院

蒙斯先前的一席話，彷彿預示了哥雅後來
的發展：哥雅最初透過佛羅里達布蘭卡伯爵，
進入工公貴族的社交圈；之後，他也被聖費爾
南多皇家藝術學院所接受。他像個孩子似的，
對於這些來自貴族階層的新贊助者，感到興奮
不已。哥雅在1786年寫給馬丁·薩巴特的信中
提及：「馬丁，我現在作畫的對象是王后耶，
而且他們付我一萬五千里亞爾幣！」信中，他
補充寫道，他很高興自己現在開始有了一些敵
人，他的企圖至此算是得到相當程度的滿足：
「我已經為自己建立一個令人稱羨的生活方
式，不再需要到處去奉承別人。那些想要委託
我作畫的人必須自己想辦法來找我，我讓自己
更加炙手可熱。而且，如果不是經由一些名聲
顯赫的要人或熟人朋友推薦，我不會為他們工
作。就是因為我讓自己變得像是難能可貴的畫
家，所以這些人一直不斷地來打擾我，讓我不
知道我現在應該怎麼處理每一件事。」這段時
期，哥雅已經經歷過發病的第一個症狀，而這
個疾病之後也將不斷折磨他，甚至到難以忍受
的慘況。

然而，他身負的職責卻日益加重，他的職業
生涯正開始突飛猛進。哥雅稱之為「天使」的
奧蘇納公爵夫婦，更曾親自到畫室讓哥雅為他
們作畫，而委託創作也像泉水般不斷湧入。現
在的哥雅可以享受衣食無虞的安逸生活，穿著
漂亮精緻的服飾，搭乘時尚華麗的馬車，他現
在似乎什麼都不缺。雖然官方風格還是哥雅畫
作的主要表現形式，他仍會毫不猶豫地在學院
中表達個人的意見。例如在1792年7月1日的一
次會議上，他宣布並支持摒棄學院建立已久的
一些根深柢固的教學方式。他主張教學自由和
藝術實踐，但拒絕「奉承到學院上課的學生、

規定他們創作所需的技巧，每月的獎品、獎金，和其他所有減弱並玷污繪畫藝術的雞毛蒜皮小事」。

此外，哥雅還建議「應該要安排固定的時間，專門研究幾何學和透視法」，因為這有助於解決構圖上所面臨到的問題。在藝術領域方面，這些洞見確實具有革命性的影響。1792到1793年大病過後，哥雅似乎變得更成熟，而且也更加有自信。當然，他已經不再是從前的自己了。哥雅曾經說過，他有三位偉大的老師指點他：「林布蘭特、委拉斯奎茲，還有大自然。」他之所以將大自然列入其中，似乎是因為他一直渴望被視為一位偉大的藝術家，尤其就自己的權利、原創性與獨立性的層面上來看。事實上，他的確也是這樣子的藝術家，他對自己的想法帶有絕對的自信：「繪畫（相對於詩）是取材自大自然，不管畫作的目的與需求為何，都可以利用人物或環境所呈現的各式各樣不同的元素，創造出一個畫面的整體。當這些不同的元素被巧妙地結合起來時，自然不由得讓人讚美創作者和他的作品。不過，創作者其實只是一個卑微的模仿者罷了。」（哥雅的信件，1799年2月6日）

宗教法庭的形象

宗教法庭最早設立於中古世紀，其宗旨是剷除異端並重新確立天主教信仰的純正。幾個世紀以來，宗教法庭所引起的巨大恐懼不僅僅發生在西班牙，還遍及歐洲，甚至整個世界。即使只是存有半點懷疑就會被抓去審問，就連十分忠誠的人，也會被迫提供假證詞來明哲保身。他們會以既世俗又殘忍的酷刑，進行威脅恫嚇。不過，到了哥雅的那個時代，雖然1781年底仍有最後一次女巫被處以火刑，唯宗教法庭的權力已經相當式微。當時的啟蒙運動嚴厲譴責宗教法庭的政策與行動，然而啟蒙運動本身在西班牙也受到嚴厲鎮壓，那些被發現持有「法國大革命」相關書籍的人，更遭受到嚴刑拷打。

在西班牙，宗教法庭的審判就像荒誕的鬧劇：被告被迫戴上高聳的圓錐形帽子，並穿上刑罰用的聖賓尼陀服，然後向公眾宣布自己的異端邪說：這被視為是這些罪人在回歸正途前懺悔的第一步。許多哥雅的朋友都曾遭受這樣的屈辱，若要獲救只能夠靠國王或權傾一方的總理曼威·戈多伊直接干預。哥雅自己也曾因為恐懼宗教法庭的迫害，而主動將他的《隨想集》從市場上撤架。哥雅的許多作品都與宗教法庭有關：例如《隨想集》系列版畫中編號第23版畫作，繪畫作品《驅魔》（1797－1799年，馬德里拉查羅·加迪亞諾美術館）、《沙丁魚葬禮》（1814－1819年，馬德里聖費爾南多皇家藝術學院）、《宗教法庭的場景》（1812－1819年，馬德里聖費爾南多皇家藝術學院），以及《被處以絞刑的女巫》（1820－1824年，慕尼黑舊美術館）。

其中的《沙丁魚葬禮》是哥雅特別著名的一幅畫作，畫中描繪在聖灰星期三舉行的奇怪儀式，儀式中的「沙丁魚」象徵四旬齋的開始。一群人瘋狂地在一面旗幟下跳舞，旗幟上的圖案是一個巨大且露齒而笑的面具；在哥雅的畫裡，面具變成一種威脅的象徵，隱喻著戰況激烈的獨立戰爭期間，那股急欲侵襲西班牙的黑暗勢力。

哥雅與孩童

「我有一個長相俊俏的四歲兒子，當我們走在馬德里的街上，身旁經過的人們甚至會回

過頭來再多看他一眼。他之前生了一場大病，而且病得很嚴重，讓我非常擔憂。但是感謝上天，他現在已經從大病中復元了。」哥雅在一封給馬丁·薩巴特的信中如此寫道。哥雅信中所指的兒子就是哈維爾，六個孩子中唯一一個倖存下來。後來，哈維爾為哥雅生了一個孫子，名叫馬里亞諾；哥雅更因此欣喜地繪製許多孫子的畫像。對於孩童，哥雅始終懷有一份特殊的情感，並以柔情至極的方式描繪他們，即使他們有時只是隨性地擺弄姿勢。職業生涯的早期，在蒙斯的鼓勵下，哥雅研究了查理四世的御用畫家迪耶哥·委拉斯奎茲所繪製的孩童肖像；不過，哥雅描繪的街頭貧困兒童畫作，普遍認為與巴托洛梅·埃斯特萬·牟利羅的藝術風格較為相似。

此外，他對非田園詩般的童年生活也深感興趣，例如：憂鬱厭煩的貴族小孩被強迫做出大人一般的行為，而且必須裝出跟他們父母相同的儀態，如此的繁文縟節是當時西班牙貴族的一種傳統禮教。懼怕是哥雅在自己的《隨想集》組畫中最常表現的情緒，例如編號第25版的畫作，標題為《喔！他打破大水罐》，哥雅利用一個再平常不過的家庭場景來傳達一個邪惡的觀點：一個看起來十分憤怒的母親，正惡狠狠地用一隻鞋子懲罰她的孩子。畫中，哥雅題寫了一段發人深省的評論：「孩子的頑皮與失去理性的狂怒母親，哪一個比較糟呢？」有些學者認為，這幅畫暗諷了王后瑪麗亞·路易莎，和她對待未來即將成為國王的兒子費迪南德七世的態度。

在當時，如何管教孩童不過是個見仁見智的問題，許多爭論表明，啟蒙運動應該要將教育改革也納入規範。哥雅曾為知名的瑞士教育改革家約翰·亨里希·裴斯泰洛齊，設計關於這個主題的書籍封面。晚年時，哥雅花了很多時間陪伴蘿莎里奧·魏斯，這是他人生的最後一位伴侶萊奧卡蒂亞為他所生的孩子。可想而知，畫家與這名孩子的相處中必然獲得很多的樂趣。這名女孩具有繪畫方面的天賦，哥雅非常喜歡指導她作畫。甚至有評論家猜測，她曾協助哥雅於1825年在象牙上創作一系列的微型畫。

「集諷刺版畫之大成」

1799年哥雅所發表的銅版蝕刻畫《隨想集》，似乎代表著一段生病與過渡時期的結束。哥雅為自己開啟了一頁新的藝術篇章：主要以當時的政治與社會現況為描繪題材，正因這種創新的表現形式，讓他成為獨樹一幟的藝術家，很少有人能與其並駕齊驅。這一系列包括80幅的銅版畫，結合當時最新開發的凹版腐蝕製版技術。《隨想集》的標題雖然讓人感覺像是一個輕鬆愉快、天馬行空的系列作品，但實際上卻是更加黑暗、更具諷刺意味。這個系列的封面正是哥雅的自畫像，他將自己畫成一名筋疲力竭的男子，臉上兩道濃密厚重的眉毛，撇著的嘴帶有一種苦澀感。

這個版畫系列中最突出的一幅，無疑是編號第43版的《理性沉睡，心魔生焉》。在《哥雅的完整作品目錄集》（1974年）一書中，麗塔·安吉利斯寫道：「標題的含意十分明確：西班牙當時一直沉浸在迷信和迫害中，並受到獨裁封建體系的控制，需要理性與光明將之喚醒。這些版畫描繪巫婆、折磨、僧侶的猥褻行徑、驢子、幽靈。所有隱喻象徵著政治、宗教與社會上的暴行，而哥雅對這些暴行下的受害者表示深切的同情。這些『奇想』並非憑空杜撰，而是對現實的一種真實批評。」

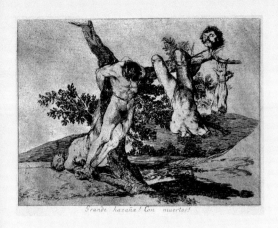

Grande hazaña! Con muertos!

《隨想集》在1799年2月發行，並在報紙上公布出版的消息。報上的有段可能不是哥雅自己所寫的文字，卻能夠完全表達出他創作這個系列的意圖：「一部諷刺版畫的集合，由法蘭西斯科·哥雅所設計。這位作者相信，批評人類的惡習並非只是演講和詩歌的特權，同樣地也可以透過藝術的形式來傳達。哥雅所創造的圖像，嘲笑社會的奢侈與暴行，也嘲諷人們的偏見、謊言與無知。」

飛行生物：帶著恐懼的迷戀

在哥雅的想像裡，充斥著各式各樣的飛行生物，不僅僅只有一般的貓頭鷹、巫婆與蝙蝠等普通生物，還有會飛的狗、公牛、女人及怪異的假想生物。他是一個藏有多重性格的奇人；飛翔的藝術不只迎合他的奇異幻想，也貼近他的理性思維。在一幅景觀畫《熱氣球》（1813－1816年，法國阿讓藝術博物館），哥雅描繪一顆熱氣球正在空中飛行的景象。

面對李奧納多·達文西的飛行器所掀起的熱潮，哥雅又創作《一種飛行的方式》（馬德里拉查羅·加迪亞諾美術館）；在這幅畫作中，幾名男人穿著蝙蝠似的大翅膀，上上下下地揮

動拍打，在空中繞來繞去，他們的雙腿交替上提與放下，輔助翅膀飛行。這幅作品顯然不是為了科學實驗而創作，因為哥雅將它收編在自己賦予蠢行標題的《荒誕集》系列中。哥雅十分熟悉這些存在於神話或基督教傳統裡，長著翅膀的生物，但其中近似惡魔的生物讓他更感興趣。

他一向對古代的飄浮魔法感到好奇，就像他所創作的《女巫們的飛行》（1797－1798年，馬德里普拉多博物館）。飛行、飄浮或透過熱氣往上升，都與情慾的象徵有關，它們就像經常潛伏在哥雅的藝術裡的一股暗流。東方的惡魔阿絲莫迪亞也與情慾有所關聯，哥雅將這個東方惡魔呈現在一幅充滿奇幻景象的畫作中，用來裝飾「聾人之家」的其中一面牆壁。

英雄與靈感

「雖然英雄形象是浪漫主義的特色之一，哥雅卻認為自己並非屬於這個流派。諸如德拉克洛瓦這些真正的浪漫主義畫家，對浪漫主義帶有一分認同感，他們的作品本質上都有十分明確的目標。哥雅當然也憑感覺來作畫，並與他的作畫主題建立一種親密連結。不過，他總覺得自己被隔離和被孤立，身負著一個他人無法幫忙分擔的任務。

他花了一些時間才瞭解到自己是多麼孤獨，他並不隸屬於任何特定的藝術門派，也沒有人能分享他獨到的觀點。印象派畫家馬內或許可以說是哥雅第一個真正的後繼者，因為馬內的藝術形式似乎與哥雅的創作理念最為近似。今天，哥雅最受人讚揚與欽佩的是他的精神、他的革命思想，以及他揭露當時西班牙生活和人性黑暗面的勇氣。對於哥雅和馬內而言，繪畫語言不再只是作為一種表達的工具。

「現在的繪畫呈現一種混亂美學的形式：藝術是一種抗議的手段，否則就不能算是藝術。哥雅的抗議手段其實是更深奧且更完整的形式表現。他的創作目的並非出於純粹的美學或是創造一個美麗的藝術作品。他沉迷於描繪周遭的現實世界，並揭露其醜陋的一面。他也將自己的想像力推到極限，賦予作品中的假想生物一種生命力。無庸置疑地，哥雅是一位才華洋溢的藝術家，他幾乎是奮不顧身地創造出永垂不朽的傑作。」（《1746－1828年的哥雅》，1951年，羅德里戈‧莫伊尼漢）

1812年財產清算：荷賽法的遺產

1812年6月20日，哥雅的妻子荷賽法去世。為了確定哥雅和兒子哈維爾的繼承條目，10月28日立了一份關於哥雅夫婦雙方財產的目錄清單，該文件提供一個有趣觀點來洞察哥雅當時的生活。許多的蝕刻版畫都列在這份清單上，還有18幅畫作，另外也包括「幾幅」林布蘭特的作品及「一系列」價值約180里亞爾幣的皮拉內西作品。房地產的總價，據估計將近38萬8千里亞爾幣，銀器和珠寶約5萬2千里亞爾幣，其他的物品及繪畫總價則是1萬2千里亞爾幣。

這份財產資料似乎說明了哥雅本身並不是一位收藏家，雖然列表中也包含超過56張椅子！哥雅繼承到現金、傢俱及珠寶；他的兒子哈維爾，則繼承了藏書、繪畫、版畫以及位於馬德里韋爾瓦街的房子。據說，年輕的哈維爾後來還是繼續住在特雷斯塞斯街的房子，但基於不明原因，當時已經66歲的哥雅，卻似乎一直居無定所。

蝕刻畫與微型畫：原創性和想像力

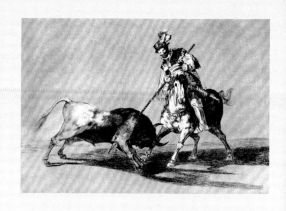

「50歲之後，哥雅創作四組銅版畫系列：《隨想集》、《戰爭的災難》、《鬥牛》與《荒誕集》。在銅版畫的表現手法中，哥雅充分展現自己最原始的想法和意圖。與兩位妻舅及同時代的藝術家相較，哥雅擁有更多的好奇心和創造力，特別是在發明新的表現手法和開發新的製作技術上，其中有些部分是沒有前例可循或尚未被藝術機構所認可的形式。他精通凹版腐蝕製版技術，從而創作了許多的蝕刻畫，十分受到查理三世的讚賞，查理三世更因此創設一所蝕刻畫的專業學校，促進這項技術在西班牙的發展。

1797年，正值哥雅著手創作《隨想集》之際，他同時找到自己一直在追尋的獨特和原創的表現技法：透過蝕刻所創作的人物描繪，與凹版腐蝕所製作的背景相互結合，創造出一種極具有說服力的視覺效果。這種表現手法和創作形式，無疑是展現哥雅藝術天賦最理想的工具。《隨想集》的整個創作構想，極有可能是哥雅於1792－1793年間，在病情嚴重時所繪的微型畫中得到靈感。在這個系列，哥雅終於擺脫蒙斯注重新古典主義逼真描繪所帶給自己的束縛，並能夠用戲劇性效果直接表達自己的想法。

《隨想集》、《戰爭的災難》與《荒誕集》，全都屬於政治和社會的諷刺作品，帶有病態的殘忍與存在恐懼的元素，而《鬥牛》則是回歸到一個風靡全國的主題。這些非凡的蝕刻畫所代表的意義，乃是一個偉大心靈迫切地想要評論環繞在他周遭的世界。」（《法蘭西斯科·哥雅》，1996年，魯迪·基亞皮尼）

「一封日期標註為1825年12月20日，哥雅寫給巴黎友人華金·費雷爾的信中，哥雅提到他很高興完成在象牙上繪製的一系列40幅微型畫。1858年，勞倫特·馬瑟隆根據哥雅的另一位友人安東尼奧·布魯加達所提供的第一手資料，如此描述哥雅所使用的技術：他的技術完全與眾不同……，他們不像精緻的義大利微型畫，也不像伊薩貝（讓·巴蒂斯特·伊薩貝）的小幅畫作。哥雅絕對不會想去模仿任何人，更何況哥雅當時的年紀已經那麼大了，可能光是用想的，都覺得心有餘而力不足。哥雅先將象牙牌區變黑，讓一滴水滴在牌區上，當水滴散開時會使象牙上的部分黑底消散，再利用所呈現出來的不規則紋路進行描繪。哥雅利用這些紋路，總是能繪出具有原創且出人意料的作品。這些小型作品的內容與《隨想集》採用相同的主題。另外，馬瑟隆還補充說明，哥雅可能因為經濟考量，重新使用其中的一些象牙。」（1974年，德·安吉利斯）

這些微型畫作的尺寸從5.4×5.4公分（剛好超過2英寸）到9×9公分（3.5英寸），主要描繪的內容包括：「馬索」和「瑪哈」、老婦人、僧侶、裸女、頭部試畫，以及人們在進食、飲酒、抽煙，或只是在他們的襯衫裡找跳蚤等肢體動作。

不僅僅是肖像的描繪

「由於深具智慧和敏銳度，哥雅能看透作畫對象形貌以外的層面，憑藉靠著直覺洞悉他們的心理狀態的性格特質。他對外在和內在的描繪都極感興趣，與十八世紀的思想一致，且對科學及藝術產生強烈的好奇心。

哥雅接到許多豐厚報酬的肖像委託，這表示他的顧客們對他所描繪出來的結果普遍感到滿意。我們所熟悉的一些倖存下來的肖像畫作，即使到了現今似乎仍能讓我們驚嘆不已。」（《哥雅》，2000年，曼努埃拉·B·梅納·馬克斯）

關於《曼威·戈多伊》（1801年）這幅肖像，有件特別的故事可以參考。戈多伊在當時是個令人厭惡的總理，還有個「大香腸」的綽號。在戈多伊的肖像中，哥雅加入了一些稍加掩飾的揶揄，而戈多伊收畫時並未注意到。不過，當然還是有一些人並不滿意哥雅幫他們畫的肖像：「譬如佛羅里達布蘭卡伯爵。這位伯爵是查理三世的首位國務秘書，他對哥雅幫他畫的肖像很不高興，所以心不甘情不願地支付哥雅畫酬。事實上，可以這麼說……，哥雅是個最寫實客觀的畫家，但同時也是最了不起的主觀夢想家。哥雅具有一種讓人緊張不安的能力，他藉由心理層面所刻畫出的深度，敏銳地將具有裝飾性卻又寫實的元素注入到他所畫的肖像裡，讓人感受不到任何一絲的奉承或阿諛。他甚至還很應景並十分得體地完成繪製。」（《哥雅的生平》，1948年，歐金尼奧·多爾斯）

無論是貴族名媛或陷入沉思的知識分子，在哥雅的筆下，他們都栩栩如生。哥雅曾為許多他最親愛的朋友繪製肖像，例如：《賽巴茲汀·馬蒂尼茲》（1792年），哥雅從致殘性的疾病中復元時，曾與馬蒂尼茲同住；《加斯

帕·梅爾喬·霍維利亞諾斯》（1798年），霍維利亞諾斯是當時的司法部長，哥雅以他的姿態創作了《理性沉睡，心魔生焉》；《切安·貝穆德斯》（1798　1799年），貝穆德斯是那個年代的藝術史學家，他的著作記述了西班牙的藝術家，哥雅則幫他在書中畫了插圖；《馬丁·薩巴特》（1797年），薩巴特是哥雅最親密的摯友，後來成為薩拉戈薩（薩巴特與哥雅一起讀書的地方）地區的商人；《里安德羅·費南德茲·莫拉廷》（1799年），莫拉廷是一位自由派詩人和劇作家，最後在巴黎過著流亡生活，直到去世。哥雅所畫的這些肖像組成了一段個人、文化、政治的歷史。根據哈維爾·哥雅的描述，他的父親以前曾經說過，召喚「環境的魔法」是一件很重要的事。

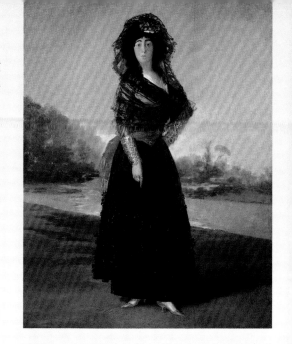

哥雅和委拉斯奎茲

「就像一株嫩芽，一名畫家的風格會根據所處的環境而有所成長。就以畫家來說，成長取決於藝術家自身的概念，是否將藝術當作一種職業。成長階段，委拉斯奎茲並沒有抱持成為一名職業藝術家的意圖。事實上，他謝絕人家的作畫委託，也拒絕描繪當時典型的題材。他從不認為自己的職業會是一名畫家，只要看一眼他完成的作品就能很快瞭解到這一點。委拉斯奎茲畢生的創作不多，幾乎與當時流行的題材沒有多大關聯。而且，呈現出來時，通常帶有一種推翻主題的破壞性。他的許多畫作都沒有真正完成，這並非一般大眾對一位專業畫家所寄予的期望。哥雅與委拉斯奎茲則是完全相反……。

任何一名學生若想為哥雅驚人豐富的畫作進行分類，他們可能面臨到的其中一個難題將會是：最終那只是一件徒勞無功的事。哥雅的作品雖有一個完整的特色，但其中卻夾雜著不同類型的風格。他覺得自己無所不能，不過這並不表示他在現實中也能如此。哥雅是一位專業的藝術家，但也是一介平民。如同所有領域，他似乎只將自己的『專業』看作一種純熟的技藝。在這方面，哥雅確實謙遜誠懇。」（《論委拉斯奎茲與哥雅》，1948年，奧特嘉·伊·加塞特）

哥雅畫筆下的女子：美麗卻不苟言笑

她們可能並非都有法國詩人查爾斯·波德萊爾讚賞的那種晶瑩剔透如瓷器般的肌膚，不過在爭取自己的權益時，她們的表現卻是令人印象深刻。無論是社會的那個階層出身，具名或匿名，哥雅筆下描繪的女子莫不突出亮眼。多年來，上層階級的西班牙女子被迫過著一種孤立的生活，這種生活比起歐洲其他類似情況的國家更加嚴格，這種孤立主要是從摩爾人時代所遺留下來的傳統。

在哥雅的那個時代，婦女解放運動正小心翼翼地進行：由阿爾巴公爵夫人帶頭，並在熱情人士的支持下展開。阿爾巴公爵夫人在社會階層中具有特殊的身分地位，因此受到一定的保護和擁戴。即使連王后也曾試圖仿效她，但她畢竟沒有阿爾巴公爵夫人的勇氣，也沒有使解放能夠成功的手腕與作風。就像歐洲的其他地方一樣，西班牙的已婚婦女被允許由配偶或是選擇一個相同社會階層的護送者，陪同她們外出參加活動。後來，婦女解放運動獲得更進一步的推展。舉例來說，馬德里著名的男子文化俱樂部「皇家經濟社會」，便開放部分作為一個婦女專屬的俱樂部。這個女子俱樂部由哥雅的贊助人之一奧蘇納公爵夫人擔任主席，但這位公爵夫人對於貴族女性應有的得宜舉止抱持比較嚴謹的態度。反倒是其他社會階層的女性開始享有更大的自由，之後越來越多尋求解放的貴族女性開始效法她們，尤其是「瑪哈」的裝扮風格。

在哥雅所畫的肖像中，這些女子都是不苟言笑，她們對自己所謂的「戰鬥精神」引以為傲。這個精神要歸因於一篇撰寫於1774年的女性論文，文中鼓勵女性應該勇敢地暢所欲言，積極地參與時事討論，身上的禮服不需蓋過腳踝，沒有必要用面紗來遮住臉。哥雅的肖像畫《法蘭西斯卡‧加爾西亞‧薩巴薩》（1804－1805年，華盛頓國家藝廊），便是一幅反映當時西班牙女性的剪影。薩巴薩當時年僅20歲，散發出一股高貴優雅的氣質；充滿自信的目光堅定而具有穿透力，捲髮下珍珠色的肌膚，有如黃金般光潔閃亮，披在肩上的面紗與長手套，是成組的同色系飾品配件。如同哥雅筆下的許多其他女子，她的臉上也沒有透露一絲笑容。令人好奇的是，半世紀之前，委拉斯奎茲為菲利普四世所創作的著名畫作《鏡子前的維納斯》（約1651年，倫敦國家藝廊），這位大師的女子形象同樣有著一張不笑的臉。

傑出技法和細膩呈現

每個研究過哥雅的藝術學者都證實，哥雅的創作技法其實毫不費力，這也包括在1858年第一個發表關於哥雅的專題論文作者勞倫特‧馬瑟隆，他曾提及：「在我看來，哥雅卓越的創作技藝並沒有被過分強調。哥雅當然對自己的天賦感到無比自豪，並在所有的繪畫、素描、蝕刻版畫中展現自己高超的技法。某些人可能會以『工藝』來形容哥雅的創作。哥雅畢生都在追求創新的技術，持續嘗試新的方法來表現他的觀點。他腦海中充滿獨到的見解與呈現的方式，例如：他的溼壁畫是一種將蛋彩畫與壁畫結合的獨特組合；蝕刻畫則採用一種前所未有的創作技術，融合凹版腐蝕、拋光與蝕刻。幾年後，塞尼菲爾德發明平版印刷術，即使哥雅當時已經年邁，他仍然好學不倦地開始學習這項技術。哥雅不僅使用大小不等的畫筆作畫，還使用像是抹刀、刀片、海綿等其他工具來輔助。哥雅深刻瞭解自己從事的職業，完全不像同時代的一些藝術家那樣不學無術。他們不像哥雅那樣如此善用自己的眼睛，也不像哥雅對創新和改革那樣著迷。」

馬瑟隆更詳盡地闡述哥雅如何使用平版印刷術：「哥雅把一塊石板放在畫架上，彷彿它是一塊畫布。他會用鉛筆取代畫筆構圖，接著在石板周圍忽近忽遠地走來走去，以便評估創造出來的效果。之後，他會以一個相同色調的灰色顏料覆蓋於石板上，然後用雕刻刀將他想強調的區域刮除乾淨：或許是一顆頭、一個人物、一匹馬或一頭公牛……等等。然後，他

會抓起一枝鉛筆來加深陰影部分，或是加強輪廓，或一個姿勢的描繪。某次，他只用一把刀的刀尖在一個黑色背景上直接畫了一幅肖像，畫完之後甚至不需要任何更進一步的修改。」

半人半神自在游移

「哥雅是一位偉大的插畫家。在他的手中，就算只用黑白兩色，所創造出來的畫作也會跟彩色的一樣極富表現力。他很少使用單一的粗大線條來作畫，但他會用簡潔的筆觸來勾勒輪廓和形體。在描繪『瑪哈』時，他的筆觸彷彿就像在輕撫『瑪哈』的身體曲線。哥雅擅於使用光線和陰影之間的對比，就像他描繪藍天中的烏雲，匆匆飄過的景致。哥雅的創作可說是融合沉重、濃烈、堅實、色彩豐富且不加修飾等特點。運用各種不同的作畫材料，像是鉛筆、木炭、油墨、銅、油彩等，都會在他的手中甦醒，成為一種表達的工具。一種強大的張力，跨越在創作與被創作之間，就像藝術家與壁畫上的溼石膏，或是調色板上的油彩。……

哥雅的個人肖像看起來總是帶有一種尊貴的氣質，但當他描繪群眾時，卻有一種截然不同的表現形式。人物似乎變成雜亂脫序、具有脅迫的烏合之眾。描繪兩國元首的會晤時，哥雅暗示著一個可能簽署的停戰協定；描繪一場大型聚會時，隱喻著歡樂熱鬧的場景可能很快就會變成醜陋的爭吵，原本溫柔的呢喃細語變成刺耳的吼叫聲……。倘若哥雅是活在遠古時代，或許他會被認為是那些半人半神的族群成員之一，能夠同時生存在兩個不同的境地，並在兩者之間自在游移。哥雅神聖的天資賦予他超凡的透視能力，不過他寧可牢牢地扎根在環繞他四周的現實世界。」（《哥雅》，1989年，皮耶·德卡爾格）

競技場上：公牛和鬥牛士

《午後之死》一書中，厄尼斯特·海明威寫道：「鬥牛是唯一的一門藝術，藝術家身處於死亡的邊緣，出色的表現即是鬥牛士的榮耀。」哥雅應該非常認同海明威這段對鬥牛競技的觀察，就像許多西班牙同胞和同時代的人一樣，哥雅是一個真正的鬥牛迷。他表示，曾經親眼看過一名年輕的男子，帶著十足的勇氣面對一頭公牛的挑釁。十八世紀的下半葉，西班牙鬥牛受歡迎的程度達到顛峰，但也由於太受歡迎，很多缺乏經驗的人躍躍欲試，結果造成相當高的死亡率。1805年，西班牙鬥牛最終被禁止了。

雖然名義上被禁止舉行，但實際上，鬥牛這項活動仍然繼續在隨後的幾十年偷偷進行。哥雅曾在薩拉戈薩、馬德里和塞維亞的競技場中，看到許多著名的鬥牛對決。鬥牛活動也經常在鄉里的廣場中自行舉辦。獨立戰爭結束後，哥雅投入大量時間在創作以鬥牛為主題的繪畫和蝕刻畫。這個時期，鬥牛已經變成對抗法國入侵的象徵。在一般大眾和媒體眼中，公牛代表的是來自法國的侵略者，鬥牛士則象徵的是西班牙人民。哥雅對鬥牛運動一定非常熟悉，因為所有的專家一致認為，他的鬥牛作品描繪得極為精確。另外，他也對鬥牛競賽時所製造的緊張、恐懼，和狂喜情緒十分感興趣。1816年，哥雅發表了《鬥牛》，這個系列包含超過30幅關於鬥牛的蝕刻畫。

此外，哥雅在高齡八十歲時，完成一組出色的平版版畫《波爾多的公牛》（1825年）。哥雅住在波爾多的那段期間，他遇到了同樣來自西班牙的自由黨員雅克·加洛斯。加洛斯將哥雅介紹給恰巧住在哥雅附近的一位平版印刷匠西普里安·戈隆。哥雅在戈隆的工作室中學

到平版印刷的技術，然後在戈隆的工作室中又被引介認識當時最偉大的平版印刷匠之一卡比耶。在那裡，哥雅完成他的《波爾多的公牛》平版印刷畫系列。這個系列銷售成績相當好，哥雅滿腔熱情地寫信告訴他的友人華金·馬利亞·費雷爾：「現在，我有一些想法，知道該怎麼樣可以讓它們賣得更好，並從中獲取更大的利潤！」

向哥雅致敬的詩作

1861年，法國詩人查爾斯·波德萊爾將他的詩作《惡之華》中的幾個詩節獻給哥雅。在哥雅去世的33年後，哥雅成為整個歐洲家喻戶曉的藝術家。波德萊爾認為哥雅是藝術史上一位最具獨創性的藝術家，能與前幾個世紀的大師們並駕齊驅。波德萊爾之所以會做出如此的稱頌，除了根據自己的判斷之外，同時還參考了一位當時法國知名作家泰奧菲勒·戈蒂耶的意見。多虧浪漫主義的出現，哥雅現在已經成為一位傳奇人物。在《惡之華》的第七詩節〈燈塔〉，波德萊爾寫道：「哥雅，充滿未知的夢魘／在巫魔夜會時烘烤胎兒／照著鏡子的老婦和裸身的孩童／裝扮自己引誘惡魔的到來。」顯而易見，波德萊爾對哥雅的闡釋，主要專注於描述哥雅的黑暗面。

後期的詩人，俄羅斯的安德烈·沃茲涅先斯基則將哥雅的悲慘面連結到自己的詩作《我是哥雅》（1958年）；沃茲涅先斯基將哥雅那個年代的法國入侵西班牙，畫了一條平行線來影射希特勒對俄國的侵襲：「我是哥雅，一片荒蕪之地／被敵人的鳥喙鑿掘，直到坑洞多得讓我睜大眼睛／我悲痛不已／我是戰爭之舌，城市的灰燼落在1941年的積雪上／我是飢餓／我是一個女人的咽喉，她的屍體像鳴鐘一樣被吊

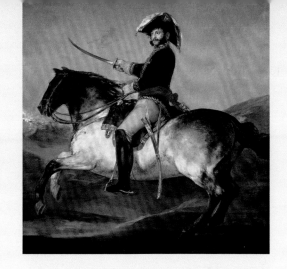

在死寂的廣場上／我是哥雅／喔！令人憤怒的葡萄！／我用力向西方投擲不速之客的骨灰！／並將星星固定在難以釋懷的天空——就像一顆顆釘子般／我是哥雅。」（《反世界》，1961年，史坦利·康尼茲譯）

哥雅與西班牙藝術

多年來，西班牙繪畫持續邁進；然而哥雅的藝術，卻沒有造成廣大的回響。即使有少數一些畫家悖離傳統的規範，十八、十九世紀的藝術形式仍偏重單純的風格表現。二十世紀時，情況開始有了轉變；無論西班牙境內或是國外，哥雅的作品開始受到人們的讚賞。近期，阿方索·佩雷斯·桑切斯寫了一篇關於哥雅的記述（《哥雅》，1990年）：「無論是在繪畫或版畫，使用的是畫筆或刻刀，哥雅的作品都像是一個解剖的過程，將表面下所隱藏的那些令人不舒服和不安的真相揭露出來。在描繪黑暗、痛苦、真實與腐敗等等層面，哥雅不啻為箇中翹楚和先驅。他在作品上所展現的張力深深啟發了現代藝術，激起表現主義的殘酷、幻想世界的夢魘與超現實主義的恐怖。哥雅可謂第一位探究潛意識世界的藝術家。」

評論文選集 | Anthology

令人害怕的藝術家

　　哥雅始終是一位偉大的藝術家，但往往也是位令人害怕的藝術家。西班牙的諷刺文學帶有一種尋歡作樂及詼諧的基本特質，賽凡提斯所處的年代是這種文學發展的全盛時期。哥雅在創作諷刺作品時，添加現代的元素。更確切地說，就是融入當代也仍在尋求的特質：一種曖昧的情愫、一個暴力的對抗、恐怖的真正意義為何，以及因為身處的環境而衍生動物般的人性。……

　　哥雅的主要特點在於，他以自身的能力創造出具有說服力的怪物。他筆下描繪的怪物看起來十分逼真……，就怪異的寫實風格而言，沒有人比他更勇於嘗試和創新。所有扭曲、野獸般的面孔，及惡魔般的鬼臉，其實就是人性最深層的一面。從自然史的角度來看，很難去挑出這些怪物的毛病，因為它們的每一吋軀體都是如此有條理地被描繪出來，並且融入整體的創作。簡而言之，由於哥雅將現實和幻想交融在一起，因此很難準確地加以區分。兩者之間的界線是如此巧妙地重疊，即使最精細的分析也無法探究出個所以然。這些怪物背後的藝術性如此的自然，卻也如此的卓越。

<div align="right">

查爾斯 · 波德萊爾
《當下》，1857年

</div>

品德高尚的諷刺畫家

　　畸形的詭異、極端的愚蠢、殘暴的瘋狂、反常的折磨、巫術與魔法，這些全都牽引著哥雅成為一位藝術家，儘管他在畫中會寫上一些短語或評論來譴責這些行為。戲劇，或者更確切地說情境劇，更是令他著迷，因為哥雅的情感比較偏向物化而非精神層面。那些像是被拖著走的、被處以絞刑的、被囚禁和被折磨的人物，以及那些穿著盔甲接受審判的受害者，還有那些被折磨與恐懼壓得喘不過氣來的悲苦人們，所有這些描繪都會讓人毛骨悚然而非引人發笑。也可以這麼說，哥雅的「黑色作品」與道德無關，事實上，他是一位品德高尚的諷刺畫家：看到當時的世界緊夾在兩股無可阻擋的力量之間——機會和暴力。在他的作品中，我們短暫地看到了一絲希望，一道微弱的曙光，一種非情緒化的理性。諷刺畫家其實都是理性女神的崇拜者。對哥雅而言，救贖這個世界將是具有理性思維的人所能執行的工作。

<div align="right">

艾米麗亞 · 帕爾多 · 巴贊
《哥雅》，1906年

</div>

大膽嘗試各種事物

　　委拉斯奎茲相信繪畫、服裝、狗、侏儒、再一次繪畫。但是，哥雅並不相信服裝，他相信黑色和灰色、灰塵和光線、從平地上升的高處、圍繞著馬德里的國家、變遷、自己的勇氣、繪畫、蝕刻、眼中的事物、內心的感受，碰觸到的、處理過的、聞到的、享受的種種事物，喝醉、騎馬、折磨、作嘔、躺臥、懷疑、觀察、愛情、憎恨、貪戀、恐懼、厭惡、欽佩與破壞。當然，沒有一位畫家能夠描繪全部，但哥雅大膽地做了嘗試。

<div align="right">

厄尼斯特 · 海明威
《午後之死》，1932年

</div>

創新技術開啟藝術新泉源

我們觀察到哥雅有兩個方面極具現代感，而且不是很容易可以區分開來：不僅是他對新、舊世界的洞察力，還有他獨特與創新的創作技法。一個以象徵性主題為重點的世界觀，其風格以繪畫的形式來表現時，非常生動流暢。新的元素，一種雙重創新，意味著無謂的精神與藝術的轉型。

另一方面，以一種激情、直接的態度，再加上一個完全樸實，只就觀察和想像的純粹印象來描述事件，這原本並不存在於藝術裡，直到哥雅開始揮舞手中的畫筆時。哥雅這位藝術家打破過去以來受到崇敬的傳統，並大膽冒險地進入一種未知的境地。他的畫作是一種強烈的抗議、一種惱怒的嘶吼，帶有一種「現代」人表達自己感受和意見的特質。這個創新的人⋯⋯，第一次覺得有必要公開展示自我，哥雅內心感到一股衝動，從自己的苦難與痛苦中創作藝術，不再將藝術覆蓋上帶有傳統風格的服裝，或是試著採用理智的形式來減少自然呈現的效果。

這種直接的藝術展現，是一種平易近人且具有可塑性的形式，可以將瞬間的印象和情感馬上表達出來，是一種極具個人主義的概念。換句話說，即時的藝術詮釋掃去了象徵性的表意文字。哥雅特有的這兩幅戰爭畫作，似乎從心裡的感受上撼動人心，他們突破傳統的呈現方式和驚人的創新技法，開啟了藝術新的泉源，是現代藝術的一項突破。

<div align="right">

恩里克·拉富恩特·法拉利
《5月2日戰爭畫作與手法探討》，1973年

</div>

一首永無止境的黑暗之歌

沒有一位藝術家，即便是波德萊爾，能夠如此清楚地顯露出這股不可抵擋的力量。哥雅想要讓這個世界承認自己只是一個外表，也或許是一種欺騙，因此使用單一的色調來隱藏色彩。「聾人之家」的「黑色繪畫」，顯然沒有藝術家其他作品中那樣鮮明的顏色；但後者與「黑色繪畫」一樣否定現實，而之所以統稱它們為後者，是因為這些畫其實無從切割。「黑色繪畫」不僅摧毀了現實，也摧毀了被讚為榮耀的風格。我們看到哥雅運用一種暗示和串聯，將每一個不和諧、刺耳的聲音變成不可或缺的基本和聲，這是這個世界原本就應具備的基礎。世界不過是一本字典，哥雅從中選了些字詞，簡單地提示了世界的豐富性，比在歷史發生之前的時間點上先完成。曾經有人說過，他是在作夢，倒不如說他是在發掘。這種至上的藝術，無疑是在這個我們認為無法察覺束縛來源的遺失領域中，真切地掙脫所有的桎梏。第一次（在多少個國家裡），一位藝術家能夠聽見自己內在情緒，一種發自內心的訊息，一首永無止境的黑暗之歌。

<div align="right">

安德烈·馬羅
《土星》，1957年

</div>

看穿表象刻畫人心

西班牙人的現實主義來自於滿腔的熱血，並非冷淡。哥雅描繪戰爭的場景時，他可以感受到一種瘋狂的行為，一個令人暈眩和昏厥的運動。面對危機與暴行的入侵，所有的身體感官會自然而然地燃燒

並沸騰，正是在這種心境下，哥雅的眼睛開始看穿表象。再次重申：心理現實主義不是在事件發生後的心理分析或推測，而是在憤怒激動情緒下對事件所做的觀察。哥雅不畫酷刑、強姦、謀殺、絞刑，或誇飾地、愛國地描述游擊戰爭時的虐待，哥雅也沒有教畫的慾望，但他在自己的現實主義裡描繪野蠻的行為；在他的諷刺畫中，真實地描述戰爭本身。哥雅對這場戰爭感同身受，最後他被這些無法忘懷的戰爭行為搞瘋。這些如夢魘般的經歷，最可怕的地方是他們的獸性。

哥雅《戰爭的災難》裡的恐怖特徵，在某種程度上，是來自內心的自滿。這個系列中並沒有一個明確、標準的角色，反而是一個集結式不同角色的綜合體，將熱情明確地呈現在角色的臉上。每一個人都鮮明地存在於哥雅所描繪場景的片段中，即使是死亡的瞬間，就像一雙雙驚恐的眼睛看著生命的消逝。不管是交戰的哪一方或任何一個激情的個體，哥雅對現實的描繪結合了憤怒、瘋狂與腐敗；另外，還包括各種不同的暴行，像是身體虐待、餵食毒液、偷竊、猥褻思想、自鳴得意，及令人驚駭的大屠殺。

<div align="right">

V. S. 普里奇特
《西班牙性格評論集》，1954年

</div>

捕捉住西班牙的靈魂

法蘭西斯科·哥雅，以他獨特的天賦，和一系列令人驚嘆的作品捕捉西班牙的靈魂。一位令人目眩神迷、多才多藝的藝術家，他創作銅版畫和平版印刷畫，並為掛毯設計底圖。精闢的肖像描繪和激動人心的溼壁畫，同時賦予現實和想像一種深切的感受。哥雅出生於一個貧窮的家庭，勉強躋身上流社會，帶著一個不安分的野心，盡情展現能讓自己晉身尊貴的才華。他被帶進馬德里的時尚圈，西班牙最富有的貴族成為他的主顧。他具有充沛的精力卻易怒的反骨特質，但不安全感和不確定性讓他謹言

慎行。物質上的成功和小心翼翼的性格，從未鈍化他的藝術利刃。82歲去世的那一天，這位充滿熱情的西班牙藝術家仍繼續描繪著四周的事物，以及他所感受到的情緒。

即使受到殘酷的考驗時，哥雅的生活從未缺少樂趣。他經歷了兩次嚴重的惡疾，46歲的那一次讓他喪失聽力。他帶著恐懼，眼睜睜地看著野心勃勃的拿破崙率軍入侵，占領西班牙，他親眼目睹令人憎惡的西班牙王室統治者所表現出的愚昧與無能。由於對人性的強烈感受與對理性的推崇，憑藉驚人的內在能量，他將所有的力氣傾注在創作上，透過作品傳達自己對祖國和同胞的熱切關注。

<div align="right">

理查·席科
《哥雅的世界：1746-1828年》，1968年

</div>

刻畫人類和動物本性

有人認為，哥雅在創作《荒誕集》期間，可能在馬德里看過「千變萬化」的新式演出，或是魔術變化的幻影。或許這是事實，但也有可能他的靈感是來自他的夢境，舞台上的演員，或夜晚時分城市廣場上狂歡節和宗教遊行的熱鬧景象。在《荒誕集》中，有些場景安排在較淺的舞台上，但其他大多數的場景似乎都在晚上的戶外舉行，無限的空間吞沒人群。或許這種空虛感與空無一物的感覺，就是波德萊爾所指的「自然的恐怖留白」之意。當然，這是一個哥雅典型的「現代」世界觀，象徵他堅定的唯物主義。在哥雅的藝術世界裡，「自然」的描繪很少超過一棵樹或一塊樹的斷枝，一顆岩石或一面牆壁，背景永遠是簡單而純粹。哥雅唯一真正有興趣的部分，其實是對人類或動物本性的刻畫。

<div align="right">

羅傑·馬爾伯特
《哥雅的荒誕集系列》，1997年

</div>

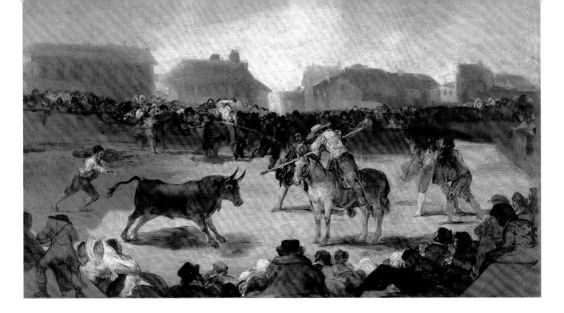

開創性技法即興式風格

　　哥雅是歐洲第一位嘗試平版印刷術來創作的藝術家。比起雕版印刷，這項新開發的技術甚至可以營造更自然的寫實效果，非常符合哥雅即興式的繪畫風格。這種即興也是哥雅創作《荒誕集》所採用的手法。零碎、不連貫的效果，甚至令人驚訝的圖像，似乎早已在畫家算計之中。隨著年歲步入老邁，在西班牙的政治生活又充斥暴力和不可預知性，哥雅的作品越來越發內斂而封閉。不過，他仍會接一些公共委託的工程，例如：1817年，為塞維亞大教堂的聖器收藏室繪製祭壇畫，更因此贏得讚譽和收得大筆報酬。在私人的想像創作部分，潦草構圖、煙燻塗抹與淡水彩畫則是他這時期的主要創作表現，圖像往往是零碎而不連貫。「愚蠢」、「奇想」，甚至於他最喜歡的「發明」，仍舊是他這個美學實驗系列中最深層的藝術靈魂。

　　在《哲學片段》一書中，浪漫主義運動的德國哲學家弗里德里希·馮·施萊格爾闡明「片段」的本質與諷刺概念之間的關係。他寫道，一個潛在的破碎和永恆，是創造力的真正本質：「像詩般的浪漫主義形式仍在萌芽的狀態；但事實上，它真正的本質應該一直都在形成中的狀態，而且永遠都不會是完美的形式。」哥雅的視覺片段，可能可以被視是為一種與詩詞創作相似的形式。哥雅了解這種未完成的潛藏特質或含糊其詞的形式，都是視覺效果的主要來源。這種想法貫穿於他後期的創作，並與歐洲的浪漫主義產生連結。在這裡，這種對於半形成或者未完成形式的迷戀，毀壞或不經修飾的「自然」，甚至死亡本質上的混亂，都可以被藝術家逐漸消失清晰度的視野給捕捉住，而這視野是一個夢想家內心世界的一種暗示。

　　哥雅的「理性之夢」創造一種內在的呈現，並非由雙眼所見；而這種圖像靠著既熟悉又陌生的混合，進而創作以墨水或粉筆描繪出來的小場景，內容包含一些奇怪的事件與角色。生動的凹版腐蝕製版法、水墨畫、平版印刷版畫的應用，不僅刺激哥雅的創意思維，也在他生命的最後階段，將他想表達的情緒重新推上一個嶄新又非凡的高峰。哥雅在藝術上的成熟，不僅將他與浪漫主義相結合，同時也預示了二十世紀藝術家的自由。

<div style="text-align: right">

莎拉·席蒙斯
《哥雅》，1998年

</div>

藏品地點｜Locations

阿根廷

布宜諾斯艾利斯
國立藝術博物館
《耶穌行刑日的鞭笞》，1813-1818年

英國

倫敦
國家藝廊
《驅魔》，1797-1798年
《唐娜·伊莎貝拉》，1805年
《英國威靈頓公爵》，1814年

法國

阿讓
阿讓藝術博物館
《熱氣球》，1813-1816年

巴黎

羅浮宮
《費迪南德·吉耶馬爾代的肖像》，1798-1800年
《馬克薩·達·拉·索拉納夫人》，1805年

德國

慕尼黑
舊美術館
《被處以絞刑的女巫》，1820-1824年

義大利

佛羅倫斯
烏菲茲美術館
《瑪麗亞·特雷莎·瓦拉布里加的騎馬肖像》，1783-1784年
《金瓊伯爵夫人》，1797-1800年

那不勒斯
國家考古博物館

《身穿宮廷禮服的土后瑪麗亞·路易莎的肖像》，1799-1800年

帕爾瑪
馬格納尼羅卡基金會
《唐·路易斯親王一家》，1783年

俄羅斯

聖彼得堡
艾米塔吉博物館
《安東妮亞·札拉特》，1811年

西班牙

巴塞隆納
加泰隆尼亞美術館
《邱比特與賽姬》，1800-1805年

庫迪列羅
塞爾加斯－法加爾德基金會
《漢尼拔率軍翻越阿爾卑斯山》，1771年

馬德里
皇家歷史學院
《查理四世》，1789年
《瑪麗亞·路易莎》，1789年

西班牙中央銀行
《佛羅里達布蘭卡伯爵》，1783年

烏爾基霍銀行
《佛羅里達布蘭卡伯爵、哥雅與建築師法蘭西斯科·薩巴蒂尼》，1783年

阿爾巴·德迪卡私人收藏
《阿爾巴公爵夫人》，1795年

奧爾加斯伯爵私人收藏
《基督受洗》，1775-1780年

蘇爾赫納侯爵私人收藏
《自畫像》，1773-1775年
聖安東皮亞斯教會學校
《在花園裡苦惱》，1819年

西班牙內政部
《飛行的女巫》，1797-1799年

拉查羅·加迪亞諾美術館
《打穀》，1786年
《女巫安息日》（巫魔會），1797-1798年
《驅魔》，1797-1799年
《一種飛行的方式》，約1816年

馬德里市立博物館
《馬德里城的寓言》，1810年

普拉多博物館
《陽傘》，1777年
《漫步安達盧西亞》，1777年
《業餘鬥牛》，1778-1780年
《洗衣女僕》，1779-1780年
《十字架上的耶穌》，1780年
《瑪麗亞·特雷莎·波旁·瓦拉布里加》，1783-1784年
《穿著獵裝的查理三世》，1786年
《冬天》，1786-1787年
《受傷的石匠》，1786-1787年
《春天》，1786-1787年
《暴風雪》，1786-1787年
《聖伊西多雷草原》，1788年
《奧蘇納公爵一家》，約1788年
《稻草人》，1791-1792年
《婚禮》，1791-1792年
《踩高蹺》，1791-1792年
《法蘭西斯科·巴耶烏》，1795年
《荷賽法·巴耶烏·哥雅》，1798年
《裸體的瑪哈》，1797-1800年

《女巫們的飛行》，1797-1798年
《騎馬的查理四世》，1799年
《陶器銷售商》，1799年
《法蘭西斯科·保拉·安東尼奧親王》，1800年
《金瓊伯爵夫人》，1800年
《查理四世一家》，1800-1801年
《著衣的瑪哈》，1800-1805年
《聖克魯斯侯爵夫人》，1805年
《巨人》，1808-1810年
《何塞·雷沃列多·帕拉福克斯將軍》，1814年
《1808年5月2日：馬木魯克傭兵的侵襲》，1814年
《1808年5月3日：西班牙保衛軍的槍決》，1814年
《穿著皇袍的費迪南德七世》，1814年
《奇幻景象》（阿絲莫迪亞），1820-1823年
《兩位進食的老人》，1820-1823年
《聖伊西多雷的朝聖之旅》，1820-1823年
《噬子的農神》，1820-1823年
《身陷流沙中的狗》，1820-1821年
《鬥牛》，約1825年
《波爾多的擠奶女僕》，1825-1827年
《胡安·包蒂斯塔·馬吉羅》，1827年

提森美術館
《水井旁的窮困孩子》，1786年
《阿森西奧·朱利亞的肖像》（小漁夫），1798年
《乞討的瞎子歌手帝奧·帕克特》，1820-1823年

聖費爾南多皇家藝術學院
《宗教法庭的場景》，1812-1819年
《鬥牛》，1814-約1819年
《耶穌行刑日的鞭笞》，約1812-1819年
《沙丁魚葬禮》，約1812-1819年
《自畫像》，1815年

聖安東尼阿巴德教會
《聖約瑟夫·卡拉桑斯最後的聖餐》，1819年

佛羅里達的聖安東尼教堂
《帕多瓦的聖安東尼奇蹟》，1798年

聖方濟各皇家大教堂
《西耶納的聖伯爾納定》，1781-1784年

薩拉戈薩
比拉爾聖母大教堂
《以主之名的禮讚》，1772年
《殉難的聖母》，1780-1781年
《堡壘》，1781年

薩拉戈薩美術館
《約瑟的夢》，1771年

托萊多
托萊多聖母主教座堂
《耶穌被捕》，1798年

瓦倫西亞
瓦倫西亞美術館
《嬉戲中的孩童》，約1780年
《雕刻匠拉斐爾·埃斯特韋·維萊拉的肖像》，1815年

費城
藝術博物館
《鬥牛士何塞·羅梅羅的肖像》，1786年

紐約
弗里克收藏
《瑪麗亞·馬丁尼茲·普加的肖像》，1824年

美國西班牙藝術研究學會
《穿著黑衣的阿爾巴公爵夫人》，1797年

大都會藝術博物館
《唐·曼威·歐索里奧·瑪德里克·德·蘇尼亞》，1788年
《自畫像》，1793-1795年
《陽台上的瑪哈》，1805-約1812年

明尼蘇達州明尼阿波里斯
明尼阿波里斯藝術中心
《與阿利雅塔醫師的自畫像》，1820年

華盛頓特區
國家藝廊
《瑪麗亞·安娜·桑多瓦爾·彭特霍斯》，1786年
《法蘭西斯卡·加爾西亞·薩巴薩》，1804-1805年
《維克多·蓋伊》，1810年

155

歷史年表 | Chronology

本年表概括地記述了藝術家在一生中所經歷的主要事件，並同步的列出他那個年代中所發生最重大的歷史事件。

1746年

法蘭西斯科·德·哥雅·盧西恩特斯於3月30日在薩拉戈薩附近的一座小村莊豐德托多斯出生，父親是一位鍍金師傅，而母親則是當地下層貴族的女兒，他在家中排行老四。

1748年

哈布斯堡王朝的瑪麗亞·泰瑞莎成為奧地利女皇。孟德斯鳩出版《法意》。

1751年

狄德羅和達朗貝爾出版了他們的百科全書。

1756年

沃夫岡·阿瑪迪斯·莫札特在奧地利薩爾斯堡出生。

1757年

安東尼奧·卡諾瓦誕生在威尼斯附近的波薩尼奧。

1760年

哥雅在皮亞斯教會學校就學（結識了畢生摯友馬丁·薩巴特），後來跟著曾在那不勒斯受過畫藝訓練的當地藝術家何塞·盧贊·馬蒂尼茲學了幾年繪畫。

1762年

讓－雅克·盧梭出版《社會契約論》。

1764年

約翰·約阿希姆·溫克爾曼出版《古代藝術史》。

1766年

哥雅競爭聖費爾南多皇家藝術學院獎學金失敗。

1767年

法國和西班牙驅逐耶穌會。

1769年

年底之際，哥雅可能陪同畫家安東·拉斐爾·蒙斯造訪義大利。

1770年

哥雅大部分的時間都待在羅馬，提交了一幅畫作參加由帕爾瑪美術皇家學院所主辦的競賽，並聲稱自己是法蘭西斯科·巴耶烏的學生；哥雅這次參賽贏得了六票，並獲得官方的好評。

路德維希·范·貝多芬在波恩出生。

提耶波羅去世。

1771年

哥雅於6月自義大利返回西班牙；10月接獲繪製比拉爾聖母大教堂溼壁畫的委託。

1773年

哥雅娶了畫家法蘭西斯科·巴耶烏的妹妹荷賽法·巴耶烏。

教宗克雷芒十四世宣布取締耶穌會。

1774年

哥雅完成了歐拉第卡爾特教團修道院的一系列溼壁畫後，蒙斯請他為馬德里皇家織錦廠設計掛毯底圖。

1778年

哥雅出現造成後來永久性失聰的不明惡疾的第一個病徵。

1780年

哥雅提交《十字架上的耶穌》給聖費爾南多皇家藝術學院後，獲得學院院士們的普遍好評，進而被選為學院的成員之一。

1781年

哥雅收到王室的委託請他為馬德里聖方濟各皇家大教堂的其中一座祭壇作畫。

伊曼努爾·康德出版《純粹理性批判》。

1783年

哥雅接受國務大臣佛羅里達布蘭卡伯爵的委託，為伯爵繪製肖像。另外，其他著名的肖像委託也蜂擁而至，例如唐·路易斯·波旁親王及奧蘇納公爵夫婦。

根據巴黎條約，英國承認美國獨立。

1785年

哥雅被任命為馬德里聖費爾南多皇家藝術學院繪畫部副部長。

1786年

哥雅與另一位妻舅拉蒙·巴耶烏一同被任命為國王的御用畫家，年薪是1萬5千里亞爾幣。
莫札特創作《布拉格交響曲》。

1788年

查理三世去世，查理四世繼任成為西班牙國王。

1789年

哥雅為新繼任的國王夫婦繪製肖像。
法國巴黎爆發攻占巴士底監獄事件。

1792年

哥雅在旅途中染上惡疾，並造成永久性的失聰。

1795年

哥雅被任命為馬德里聖費爾南多皇家藝術學院繪畫部部長。

1796年

哥雅結識阿爾巴公爵夫人。
拿破崙入侵義大利。

1798–1799年

哥雅著手創作佛羅里達的聖安東尼教堂的溼壁畫，並出版《隨想集》。

1800年

亞歷山德羅·伏特發明電池。

1800–1803年

哥雅繪製《查理四世一家》及兩幅「瑪哈」的畫作。

1803–1808年

哥雅以一名成功的肖像畫家身分繼續作畫。

1808年

西班牙起義對抗法國的入侵。

1810年

哥雅開始創作蝕刻畫《戰爭的災難》系列。

1813年

哥雅開始與萊奧卡蒂亞·韋斯的關係。

1814年

哥雅慶祝法軍自西班牙撤離。
費迪南德七世復辟。

1816年

哥雅創作蝕刻畫《鬥牛》系列。

1818年

卡爾·馬克思在德國出生。

1819年

哥雅病重，在馬德里郊區購置一棟稱為「聾人之家」的住所。

西奧多·傑利柯創作《梅杜薩之筏》。

1820年

哥雅的健康曾一度好轉，所以完成了《戰爭的災難》，並開始著手創作「黑色繪畫」；最後一次出現在聖費爾南多皇家藝術學院。
費迪南德七世同意新憲法；但三年後，也就是1823年又將其廢除。

1824年

英國官方正式承認工會組織。

1824–1825年

哥雅向國王告假。據說，理由是要到位於法國普隆比埃的湖區靜養，但哥雅後來反而去了巴黎，然後再轉往波爾多；此一時期，他將精力專注於描繪以鬥牛運動為題材的繪畫與版畫，另外也繼續投入微型畫的創作。

1828年

哥雅於4月16日在波爾多與世長辭。直到1919年，他的遺體才被送回西班牙，並安葬在位於佛羅里達的聖安東尼教堂。

參考書目 | Literature

I consigli e gli spunti per la lettura qui proposti si riferiscono a libri
e cataloghi pubblicati di recente, accessibili senza difficoltà e per
lo più tuttora reperibili in libreria. In essi è possibile ritrovare una
più approfondita bibliografia specialistica, consultabile in biblioteca.
Per le mostre si indica il luogo di esposizione.

J.M. Arnaiz, Francisco de Goya,
 cartones para tapices,
 Madrid 1987
A. De Paz, La ragione e i mostri:
 Goya e la condizione umana,
 Napoli 1988
J. Baticle, Goya, Parigi 1992
AA.VV., El Cuaderno italiano, catalo-
 go della mostra, Madrid 1994
AA.VV., Goya in the Metropolitan
 Museum of Art, catalogo
 della mostra, New York 1995
AA.VV., Goya. 250 anniversario, cata-
 logo della mostra, Madrid 1996
F. Calvo Serraler, Goya, Milano,
 Mondadori Electa 1996
Goya: Fucilazioni del 3 maggio, testi
 basati sui colloqui fra Federico
 Zeri e Marco Dolcetta, Milano,
 Rizzoli 1998
L'opera grafica, catalogo della mo-
 stra di Siena, Milano 1999
Goya, catalogo della mostra
 di Roma, De Luca 2000
V.V. Knudsen (a cura di), Goya's rea-
 lism, catalogo della mostra
 di Copenaghen 2000
Goya, the family of the infante
 don Luis: on loan from the
 Magnani-Rocca Foundation,
 catalogo della mostra di Parma e
 di Londra,
 Londra 2001
Rembrandt ispirazioni per/an in-
 spiration for Goya, catalogo della
 mostra di Venezia, Milano 2001
Goya 1900: Catálogo ilustrado
 y estudio de la exposición
 en el Ministerio de Instrucción
 Pública y Bellas Artes,
 Madrid 2001
J.A. Tomlinson (a cura di), Goya:
 Images of Women, catalogo
 della mostra di Madrid
 e Washington, Washington 2002
E. Di Martino (a cura di), Francisco
 Goya, 1746-1828: l'opera incisa,
 catalogo della mostra di Carpi
 2003
Goya, presentazione di Jean Staro-
 binski, Milano, Rizzoli-Skira 2003
R. Hagen, R.M. Hagen, Goya, Colonia,
 Taschen 2003
Da Raffaello a Goya. Il ritratto
 nei capolavori del Museo di Belle
 Arti di Budapest, catalogo
 della mostra di Torino, Milano,
 Mondadori Electa 2004
G. Serafini, Goya, Firenze, Giunti
 Editore 2004
T. Sparagni (a cura di), Francisco
 Goya: Capricci, Disastri della
 guerra, Follie: opere della Fon-
 dazione Mazzotta, catalogo della
 mostra di Biella, Milano, Mazzotta
 2004
Da Goya a Manet. Da Van Gogh
 a Picasso. The Philips Collection
 Washington, catalogo della mostra
 di Rovereto, Milano, Mazzotta 2005
R. Hughes, Goya, Mondadori, Milano
 2005
Tauromaquias: Goya y Carnicero, ca-
 talogo della mostra di Madrid 2005
F. Arensi, Goya. Opera grafica,
 catalogo della mostra di Legnano,
 Cinisello Balsamo, Milano, Silvana
 Editoriale 2006
Y. Bonnefoy, Goya, le pitture nere,
 Roma, Donzelli 2006
J. Brown, S.G. Galassi, Goyas last
 works, catalogo della mostra
 di New York 2006
S. Tosini-Pizzetti (a cura di), Goya
 e la tradizione italiana, catalogo
 della mostra di Mamiano
 di Traversetolo (Parma), Cinisello
 Balsamo, Milano, Silvana Edito-
 riale 2006
J.C. Carrière, La passione di Goya,
 Milano, Rizzoli 2007

圖片授權 | Picture Credits

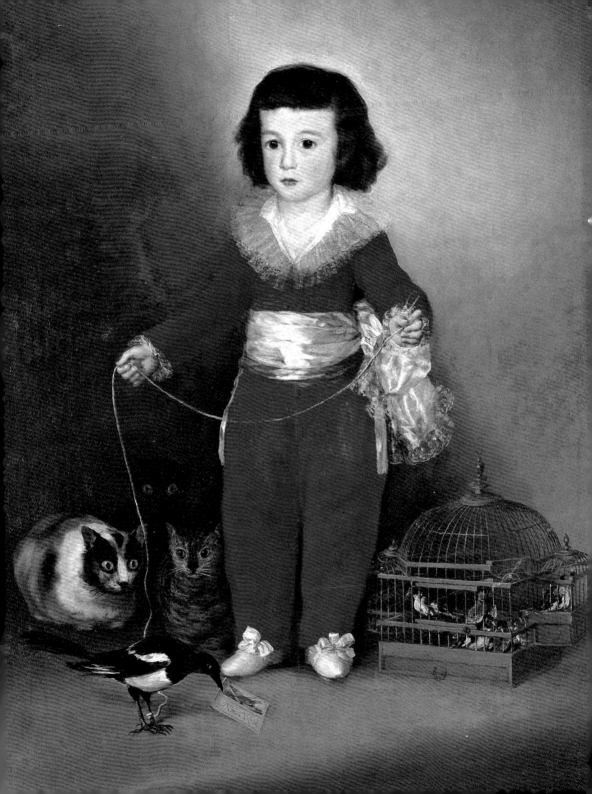